生之慾

蕭耀的藝術歷程

蕭瓊瑞　著

藝術家

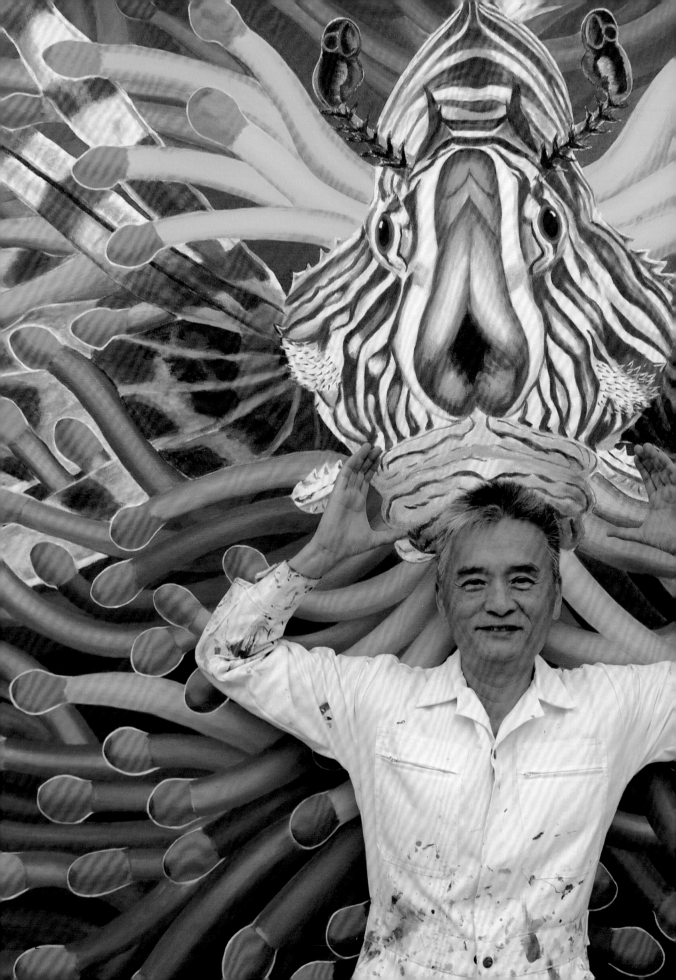

生之慾

——蕭耀的藝術歷程 ◎ 蕭瓊瑞

York Hsiao

目次 CONTENTS

1 畫廊篇

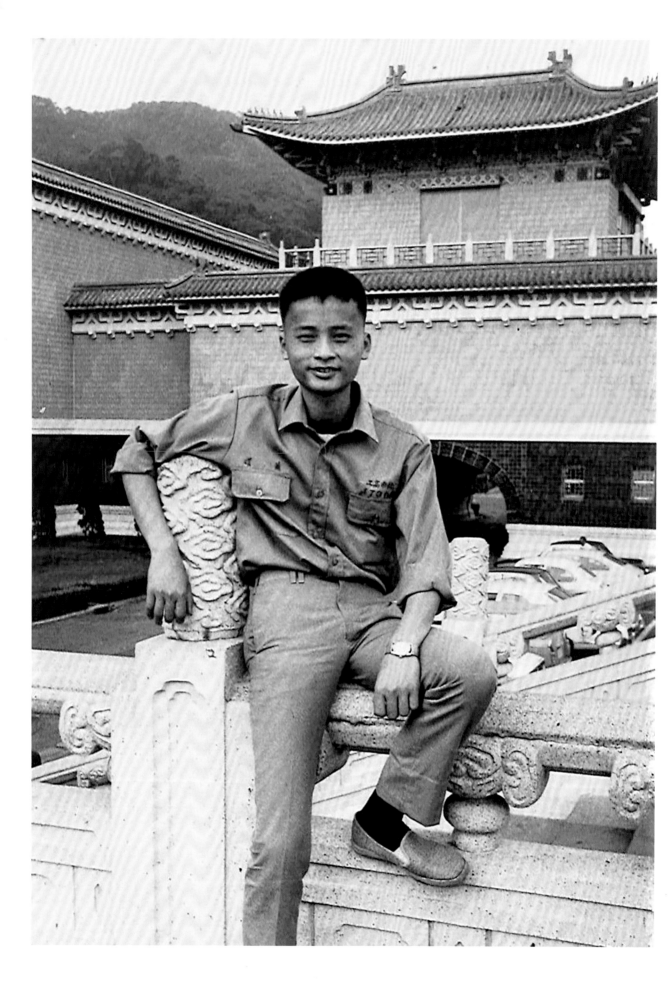

蕭耀，1956年10月20日出生於台北市大安區一個傳統的家庭。母親蕭阿勉，是從板橋江子翠過繼來的養女，有一位姊姊也是過繼來的養女；不過，蕭阿勉的養母，並不視這兩個養女為女兒，而是以童養媳看待，兩個女孩，也都是以「ta-Ke」（婆婆）來稱呼這位養母。

　　蕭阿勉以及姊姊自幼都要外出工作，賺來的薪水全數交由養母保管支配。因為養母的專權使得蕭阿勉的婚姻並不順遂。蕭耀與妹妹從小由母親獨力撫養成人，母子三人與其他親戚共同生活直到成年。

　　相較之下，蕭阿勉的姊姊因為招贅了一位收入較為豐厚的先生，一家人都受到婆婆的疼愛。蕭耀就在這種委曲、低沈的氛圍中度過童年，卻也埋下了自我奮發、尋求出頭的強烈心願。

　　儘管童年生活的不美滿，但上天並沒有放棄這個孩子。一對自上海隨著國民政府遷徙來台的楊氏夫妻，向婆婆承租了一間房間住下；當時位在台北復興南路二段的蕭宅，還是傳統的瓦屋矮房，同一院落中居住的楊太太，因為自己的小孩從軍在外，對年幼的蕭耀特別

蕭耀年少時與母親蕭阿勉合照
[左頁圖] 1973　17 歲時攝於故宮

9

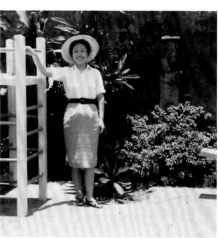

［左圖］
復興南路瓦屋矮房合影，左為
楊太太右為蕭阿勉

［右圖］
蕭耀乾媽楊太太（黃英女士）

疼愛，加上眼見蕭阿勉母子受到的委曲，對他們更加關照；有時蕭阿勉
外出工作，楊太太便主動照顧蕭耀，蕭耀也稱楊氏夫妻為乾爹、乾媽，
連「蕭耀」這個名字，都是楊先生所取。蕭耀一生飲食習慣偏向外省口
味，就是這對夫妻的影響，許多人甚至以為蕭耀就是外省人第二代。

升上國中之後，為了增加收入，蕭耀和妹妹經常協助母親榨壓檸檬
汁，然後裝瓶拿到西門町、北一女附近兜售。這種和人群接觸、游說販
售的經驗，似乎也為日後的藝術經紀工作奠下基礎。

而在學業上，國中時期蕭耀也開始展現美術方面的天分，他多次參
加大安國中舉辦的書法和美術比賽，也屢屢得獎。由於國中時期的美術
表現，升上高中，他便選擇了印刷科就讀。學校正是台北市高級工業職
業學校（今大安高工）附設高級工業職業進修補習學校。這是一段精進
學習，卻也相對叛逆的歲月，曾因和家族中親戚的相處不睦，憤而離家
一段時間。

學習美術、印刷，母親並不反對，但那位收入豐厚的姨丈卻以輕蔑
的口吻嘲笑他說：「學習印刷、畫畫，將來也只能去電影院畫看板。」

這樣的諷刺語言，反倒成為激發蕭耀奮進的動力，他在心裡暗自立
志：將來要用行動證明姨丈的錯誤。

國中時期，蕭耀對於人生規劃的第一步，便是希望未來能開一家設
計公司。高中進了補校印刷科，課程中有許多設計和印刷的內容，讓他

1975　就讀於北市大安高工
時期

得以盡情學習、努力發揮，獲得了老師的肯定。除了上課時指定他擔任助教、小老師，連暗房管理的工作，也放心地交給他。

　　當中一位在中華彩色印刷公司擔任總工程師的儲有志老師，更直接將他帶進中華彩印公司實習。之後，又介紹他去《中外貿易》雜誌社工作，從黑白完稿做起。當時年紀才十六、七歲的蕭耀，就已經獨力負責「中經社」美編的工作，練就一手純熟又具特色的POP字體。這是日後蕭耀轉入純藝術創作時，直接從「文字系列」入手的原因。

　　由於高中時期就在雜誌社畫黑白稿，同時也熟悉整個印刷過程，畢業時的畢業紀念冊，學校就直接交給他製作；這也是蕭耀第一筆獨立進行的設計業務，他說：「那時候的學費，一學期470元；學校承包給我的畢業紀念冊製作，讓我賺進了四、五萬元。」

　　就靠著這種積極學習、勤奮工作、巧手設計、良好人緣，累積了經驗和資本；1979年服役退伍回來第8天，蕭耀就實踐了他自己開設設計公司的生涯規劃。

■

　　蕭耀高中畢業後，隨即入伍服役，期間部隊一度駐紮金門前線；由於印刷設計科畢業的背景，被安排負責繪作戰略地圖的工作。當時兩岸關係緊張，戰爭隨時一觸即發；蕭耀值勤站哨、趕工繪圖，經常兩、

三天無法闔眼，作息規律失常，衍生日後經常失眠的後遺症。

　　1979年2月，蕭耀自軍中退伍，就和朋友合夥在台北復興南路開設了一家攝影印刷設計公司。那正是蔣經國、謝東閔當選總統、副總統的時刻，孫運璿擔任行政院長、林洋港擔任省主席，而李登輝擔任台北市長，也是台灣政治相對安定、社會活力漸次勃發的年代。當年正是「中」美建交，台灣發起「自強運動」，2月26日中正機場正式啟用，4月27日中鋼開始生產，5月31日中油在新竹外海鑽探石油成功，6月26日西部鐵路電氣化全線完工……，台灣正處在一個「莊敬自強、處變不驚」的年代。年底（12月10日），更發生了震動全台的高雄「美麗島事件」。

　　蕭耀趁著這股社會攪動的時潮，積極投入事業的開發，公司業務蒸蒸日上。蕭耀的設計公司，原先取名「春秋設計」；之後，又成立第二家，叫「首府攝影」。兩家公司在業界均獲得不錯的評價，設計的產品

1969.7　建安國小畢業證書

1972.5.8　大安國中國畫比賽第一名

1972.7　大安國民中學畢業證書

1975.6　北市高工印刷工科畢業證書

也都獲得社會的注目和肯定；代表性作品，如：西門町遠東百貨公司隔壁的巴而可巴百貨大樓的外牆廣告，和一些知名車商的廣告。他們進行的設計，也經常有許多突破一般人想像的創意性作法，如：穿著時髦新裝的蒙娜麗莎、咬著芹菜的可愛女孩。「芹菜」的台語諧音，就是「隨便」的意思，既鄉土又時尚，獲得極大的宣傳效果。

　　當時台灣電腦時代也已展開，全台前十大電腦公司，都是他的客戶。因為蕭耀為他們做的許多設計，都獲得獎項，業績大好。電腦公司的肯定，也帶來其他公司的群聚效應，當年滾筒式的傳真機，每天早上傳送進來的訂貨單，往往在地上拖成長長一卷；而業績最好時，兩個大倉庫、兩台大卡車每天進出送貨，幾無停歇。

　　初期的設計，純粹進行平面設計，之後則同時包攬CIS的工作，也就是品牌或公司整體的視覺識別系統；除了新公司外，也有一些老企業尋求轉型，往往也是從CIS進行重新規劃，來個大轉變，扭轉舊形象。最知名的案例，就是協助愛克發（AGFA）底片改為Konica這個品牌；成功轉型，也就延續並開展了企業的新生命。

　　當時的蕭耀和中國生產力中心有許多的合作，也前往日本接受訓練。為了設計需求，需要拍攝大量商品，還特別設立了一個專屬的攝影棚，蕭耀也開始投入攝影的工作，無形中又勾起了他創作的慾望。

　　一方面是工作的忙碌、緊張,二方面是公司業務的擴大,蕭耀實際進行設計操作的時間,慢慢地被業務協調、交際應酬的時間所取代;甚至黃昏下班後,往往還要陪著客戶喝酒、吃飯。長期下來,竟然導致血便、胃穿孔,一進醫院檢查,醫生要求立即住院;一向以工作為重的蕭耀還試著和醫生商量:至少讓我先回去一趟,事情交代一下再來!醫生卻回他:我保證你出去之後就回不來了。那次的住院,整整連輸了8個血袋。

　　為了身體的健康,1984年,他將攝影棚送給朋友,設計公司也在1990年代初期轉由一位經理接手。

蕭耀與妻廖小玟女士

　　不過危機也是轉機,結束了攝影公司的工作,蕭耀延續在平面印刷上的專長,開始投入對版畫的研究、學習、製作,與市場經營,另行成立「首府藝術國際股份有限公司」;但更重要的,是和相識多年的廖小玟小姐結婚。廖小玟是台北人,1959年出生醫生家庭,就讀醫專時,即因朋友介紹,和蕭耀結識。之後蕭耀前往金門服役;廖小玟則進入職場,在台灣玻璃公司,擔任董事長秘書。

　　蕭耀退伍後,兩人始密切交往,1984年元月結婚。

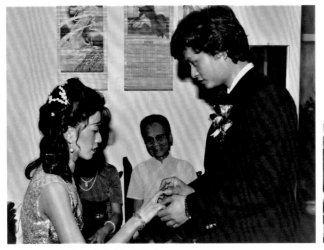

1983.9.28　蕭耀、廖小玫訂婚儀式　　　　　1992.2.3　全家福於奧地利維也納雄布朗皇宮花園

　　隔年（1985），女兒出生，取單名「瑾」；瑾是一種美玉，寓意純潔、美麗、高貴，也代表德行的高尚。廖小玫的溫柔、善良，與擅於溝通，也成為蕭耀一生事業、藝術、家庭最重要的支持者。

　　1986年11月25日，成立新公司「首都藝術事業有限公司」（簡稱「首都藝術中心」），開始了蕭耀在台灣藝術產業上轟轟烈烈的一段歷史。

蕭瑾兩歲可愛模樣

　　1984年2月12日，蕭耀在台北市敦化南路二段273號一樓，開設「首府藝術國際股份有限公司」時，以進口複製畫為主；但一年之後，就發現這個市場已有多人投入，競爭者眾且價錢很低，幾乎毫無利潤。一年之後，他便決定回到自己精通印刷的本行，不只進口版畫，同時也擔任出版商，協助藝術家製作版畫。

　　1986年年底，成立新公司「首都藝術事業有限公司」，蘊藏著蕭耀很大的企圖心；從當年他為公司設計的Logo可以看得出來，他以城市大樓為意象，下方有個空間，用意是可以隨時置換不同的行業名稱組合。而事實上，蕭耀也實際從事了許多不同的「藝術事業」，如：珠寶、建築……等，其中珠寶的工作特別成功。

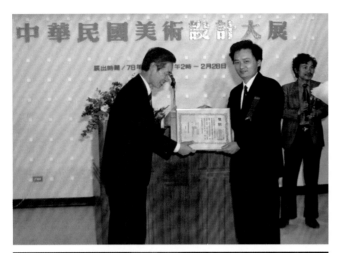

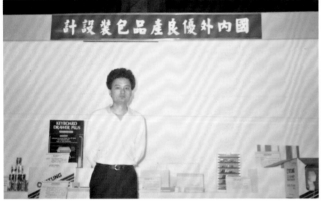

[上圖]
1989　蕭耀獲美術設計大展
第二名

[下圖]
約1989-1990　國內外優良產
品包裝設計

原來蕭耀有一位朋友在以色列當外交官，當地生產鑽石，雖然產量不是最豐富，但鑽石的加工技術相當精湛；這位朋友有管道取得很多切割後的原鑽，但礙於官方身份，不便販賣脫手，於是便委託蕭耀代為處理。

蕭耀由於設計出身，認識很多相關領域的朋友，其中一位是從事戒台製作的工作，蕭耀便把鑽石結合戒台，設計成鑽戒。但由於沒有店面，缺乏銷售的管道；蕭耀便想到和自己生意往來相當密切的花旗銀行和中國信託，他們都會定期寄送客戶郵購的型錄。蕭耀於是腦筋動到這些型錄上，找上他們合作，在郵購型錄中刊登跨頁的鑽戒廣告，竟然開拓出極佳的通路。甚至當客戶的訂購價款超過5萬元台幣以上，就提供客戶實物的鑑賞、選購；於是蕭耀經常提著一箱好幾百萬的鑽戒拜訪客戶，也開拓了不少人脈。

不過一段時間的經營之後，蕭耀開始警覺到這項工作的危機，萬一有陌生的客戶設下圈套，很可能這些貴重的鑽戒就會淪為歹徒的目標；而當時同業間也的確發生了幾起鑽石被搶劫的案件，蕭耀於是決定放棄。

另外，由於長期以來對不動產買賣相當關注，因此在買進賣出之間，經常能獲得不錯的利潤；甚至日後還因這個專業，為畫廊協會購置了辦公室，改善了協會的營運。

不過，首都藝術最主要的業務，仍然在版畫的經營上。為了精進對版畫的瞭解，蕭耀更多次專程前往法國巴黎IDL版畫工作室研習；而首次旅行巴黎，便深刻地感受到當地濃郁的藝術氛圍。

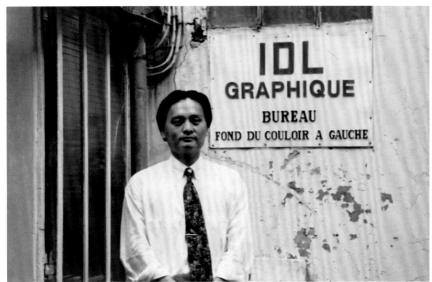

［左圖］
1994　於 IDL 版畫工作室門口

［下圖］
蕭耀創業各時期名片

業務部 經理

蕭　耀

首府印刷事業有限公司
型錄/紙盒/海報/吊牌/月曆/雜誌
□設計 □攝影 □印刷 ─ 貫作業

公司：台北市復興南路二段125巷4號4F
電話：7001285（五線）・7070621
工廠：台北市寶興街152號

蕭　耀

首府印刷事業有限公司
型錄/紙盒/海報/吊牌/月曆/雜誌
□設計 □攝影 □印刷 ─ 貫作業

公司：台北市復興南路二段125巷4號4F
電話：7011471・7042226～7
工廠：台北市興隆路一段224號

CAPITAL design
首府設計攝影

首府印刷事業有限公司
首都藝術事業有限公司
型錄紙盒設計・印刷設計・產品包裝設計
公司企業形象設計・工商攝影・精緻印刷

電話：(02)7001285～8(四線)・7070621
工廠：新店市中正路54巷16號

蕭　耀

FINA
INTERNATIONAL ART CORP.

總經理
蕭耀

飛納國際藝術有限公司
台北市敦化南路273號11F
TEL：02-7333289
FAX：02-7361288

Capital Art Corporation.
11FL.,No.959 TUNHWA S. RD.TAIPEI,TAIWAN,R.O.C.
首都藝術事業有限公司
總公司：台北市敦化南路959號11樓
分公司：台中市明通街155號
TEL：(02)7361285～7　FAX：(02)7361288

蕭　耀　York Hsiao

營業項目：世界名畫進口、批發零售

CAPITAL
ART CENTER
首都藝術中心

蕭　耀

首都藝術事業有限公司
台北市敦化南路二段273號11樓
TEL：02-7361288 (代)・FAX：02-7333266
台中市五權西路二段666號13樓之8
TEL：04-3812005・FAX：04-3812008

CAPITAL
ART CENTER
首都藝術中心

PRESIDENT
蕭　耀
YORK
0933026979

首都藝術事業有限公司
Capital Art Corporation
台北市敦化南路二段273號11樓
11F,NO.273 TUN HWA SOUTH ROAD SEC. 2,
TAIPEI, TAIWAN, R.O.C.
E-Mail:arts1@ms8.hinet.net
http://www.capitalart.com.tw
TEL:02-27361288・FAX:02-27361289

CAPITAL
ART CENTER
首都藝術關係企業

蕭　耀
York Hsiao

首府藝術國際股份有限公司
CAPITAL ART INTERNATIONAL CO.,LTD.
台北市敦化南路二段273號11樓
11F, NO.273 TUN HWA SOUTH ROAD SEC. 2,
TAIPEI, TAIWAN, R.O.C.
E-Mail:artsl@ms8.hinet.net
http://www.arts.corn.tw/gallery/capital.htm
TEL:02-27361288・FAX:02-27361289

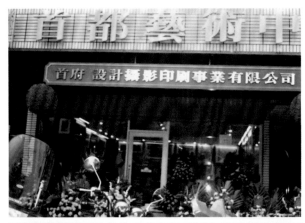

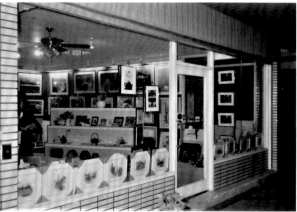

1986.6.27　首都藝術中心於
台北市敦化南路二段 273 號
一樓開幕

由於在版畫工作室的研習，他也開始瞭解到版畫版種的多樣化，不
同版種，製作的方式也大有差別；在不斷地多方接觸中，蕭耀希望能找
到最適合自己的版種。

經過一段時間的摸索後，蕭耀終於瞭解：版畫市場本上可分為「創
作版畫」和「後製版畫」兩種。前者是依藝術家的原創思維，印製而成
的作品；後者則是以藝術家已經完成的作品，再延伸開發出限量印製
的版畫作品，也就是日後所謂的「文創」商品；歐洲知名的藝術家，
如：畢卡索（Pablo Ruiz Picasso, 1881-1973）、米羅（Joan Miró i Ferrà,
1893-1983）、達利（Salvador Dalí, 1904-1989）……等人，都有大批這
類的作品，同時在藝術市場上也相當流通，滿足許多藝術愛好者的收藏
意願。

蕭耀環視整個台灣藝術市場，尚無這類的商品，便設想這些應是自

己可以率先投入開發的藍海事業。

　　1989年，蕭耀自己的作品在中華民國美術設計大展中獲得第二名的榮譽；隔年（1990），他再度赴法，在巴黎Moult版畫工作室深造，整備好自己的版印能力。1991年便成功說服資深藝術家楊三郎（1907-1995）、李石樵（1908-1995），同意合作製作石版畫，並透過百貨公司向大眾推廣，獲得相當熱烈的回響。

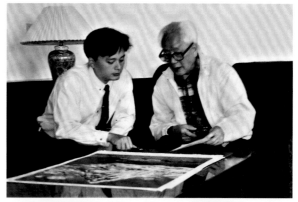

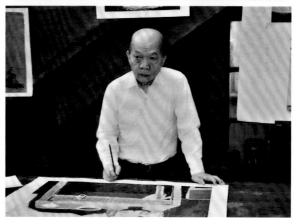

　　而為了提升自己的藝術修為與創作能力，蕭耀除了經常性的造訪巴黎、紐約等重要藝術城市，也在1992年起，陸續向楊三郎、李焜培（1934-2012）、張耀維（1940-）、張仲則（1932-）等畫家拜師學藝。同年（1992），也將敦化南路的辦公室改裝成畫廊，正式面對前來賞畫、求畫的觀眾。

　　由於畫廊的開設，首都藝術中心也在1993年正式加入「中華民國畫廊協會」，並在當年2月，推出第一檔原作展「水漣漪‧彩激盪」。而這一年間合作的畫家，又增加了一位旅居巴黎的前輩畫家張義雄（1914-2016），也是以石版畫的方式，限量印行他的畫作，大受歡迎。隔年（1994），再加入前輩女畫家陳

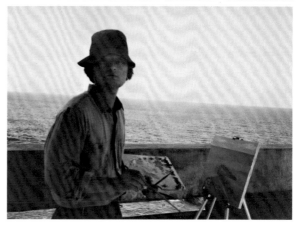

進（1907-1998），及1995年與張萬傳（1909-2002）的合作。

　　不過期間，1994年一個更具關鍵性的發展，則是和藝術家劉其偉的合作，除正式經紀代理劉老的作品之外，更從石版畫複製到藝術家的經營、推廣，創下了台灣藝術家代理制度的典範案例；雙方合作愉快，效益顯著，感情深如父子、夥伴，直到2002年劉老過世。

2007　帶領首都員工前往吳哥窟旅遊

2008　時任畫廊協會理事長，帶領畫協員工及首都藝術同仁前往韓國參訪博覽會及員工旅遊。

2015　帶領首都藝術員工前往捷克、奧地利旅遊

在從事「後製版畫」期間，蕭耀除了成功說服許多前輩藝術家的同意合作，開展了作品的來源，在銷售的手法上，也打破單一店面的傳統作法。1984年開業的地點，是在台北市敦化南路二段梅花戲院旁一棟建築物的11樓；但後來則擴展到許多百貨公司設點，包括：新光三越、遠企中心、紐約紐約購物中心、101購物中心5樓，乃至大安路Bistro 98大樓、汐止日月光家具中心、天母玄門藝術中心……等等。也因為多方設點，既擴大了和民眾接觸的面向，也培養出許多推廣藝術的人才，後來這些人才離開「首都」自行創業，都成為業界成功的藝術經紀人。

而「藝術經紀人制度」，也是蕭耀在從事畫廊產業初期即已提出並建立的一種經管理念與作法。蕭耀認為：經紀人制度是一種利潤共享的概念。經紀人不再只是為老闆工作，而是只要努力就是在為自己賺錢；譬如一個業務售出一件作品，他便能夠從賺取的利潤當中抽傭金。業務自己愈努力，獲得的報酬也就愈高；而從老闆的角度，一個業務為老闆賺進一塊錢，那麼十個業務，老闆就可以拿到10塊錢的進帳，雙方利益共享、命運同體。也就是這種獎金制，讓公司的業務有了很大的進步動力和空間。換句話說：除了基本底薪外，經紀人能開發多少業務，也就能拿到多少獎金；累積下來，有的人一個月就可以拿到十多萬的薪水，

而經理級的同仁，還可以拿到其他業務的績效獎金。這是一種管理階層
的概念，但也只有透過好的管理概念，才能將有效率的工作制度建立起
來。

　　蕭耀這個時期，已經將工作的重點，從實際的操作，進入經營管理
的建立；加上他遇事決斷的明快清晰，不走灰色地帶，逐漸穩固了事業
的基礎，經濟上也進入穩定的階段。

　　曾經在早期即跟隨蕭耀在畫廊工作，前後6年，之後自創威廉藝術
的陳威霖，形容蕭耀是個「極度理性與感性」的人，他說：

　　「別以為畫廊經營者都能恣意而為，蕭先生工作
起來是轉入拼命三郎型態的，對自我及畫廊同仁的要
求非常高，每個月都要完成什麼、推算到每個星期，
每天要進展到哪裡，沒有完成的人幾次下來，他也沒
在客氣的，直接會要主管狠狠的開炮你，直到完成。
他知道什麼樣的人適合待在畫廊，什麼樣的人不適
合。同時，他給員工的獎金及福利也沒在小氣，業績
好，錢領得笑嘻嘻，全公司帶去布拉格員工旅遊，讓
同業聽到下巴都掉下來！」

　　蕭耀經營畫廊，採行有效的手法，建立良好的制
度，也不是理所當然地靠著自己的想像得來的；而是

透過長期的觀察、思考、學習、修正的結果。

　　早在開設畫廊之前，蕭耀便跑遍許多國家，如：美國、英國、法
國、日本……等，參觀不同畫廊，包括為什麼敢在百貨公司中推廣版
畫？正是因為看到日本有很多畫廊，都在三越、大丸這些百貨公司中都
有設櫃成功的案例。

　　同時，乃至開設畫廊之後，蕭耀也是經常性的勤逛畫廊。那時，台
北知名的畫廊有：春之、太極、西北、明星、鴻霖等。其中，明星畫廊
也有陳列版畫，而春之藝廊兩百多坪的場地，更帶給蕭耀極大的震撼。
畫廊之外，蕭耀也經常參觀各處的展覽，包括：國軍文藝中心，和靠近
西門町的新生報大樓等。豐富的觀展經驗，既從旁觀察到各畫廊佈展、
經營的理念和手法，也提昇了自己在藝術上的認知與視野。當時藝術的
資訊並不發達，畫廊和藝文空間也並不集中，要掌握藝壇動態與趨勢，
靠的就是勤奮地走動。

　　然而經營畫廊，再好的場地、制度，仍是要奠基在作品的優越性
上，除了有好的藝術家原作，蕭耀更堅持所有的後製版畫都要在法國製
作。他每年幾乎都要前往法國兩、三次，甚至多到五次，每次一去都停
留半個月；製作的時間大約七天，看完打樣後，如需修改，又要再停留

七天。其間空檔的時間，就會到附近的畫廊、美術館、博物館欣賞藝術品，甚至跑到附近國家旅遊。

為了忠實於原作，製作版畫時，也都會儘量邀請藝術家同行，去到現場。法國的版畫製作，已有兩、三百年歷史，製作出來的作品效果，無論色彩、質感，和筆觸，幾乎都和原作相仿，也就受到收藏家極大的肯定。

後製版畫對初次收藏的顧客而言，是極好的入門；首先不會有買到贗品的風險，其次價格不高，又有增值的空間。以劉其偉的作品為例，四開大小的作品定價大約在兩萬五千元台幣左右；之後，隨著存貨數量的減少，價錢就會逐漸提高，到了最後，價格可以提升到十八、九萬，幾乎是6倍的漲幅。

當時很多的客人，都很年輕，有的甚至還是大學生；但隨著年齡成長，慢慢地，他們踏入社會，甚至成為各個行業的重要階層，眼光提升了、經濟也豐裕了，就會開始收藏原作。這也是「首都」之後逐漸走向經營原作的原因；但後製版畫的路線，始終未斷，主要就在持續培養新的欣賞者與未來的收藏家。

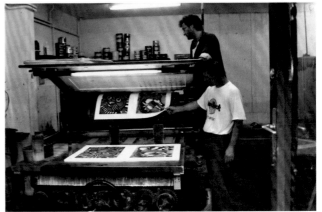

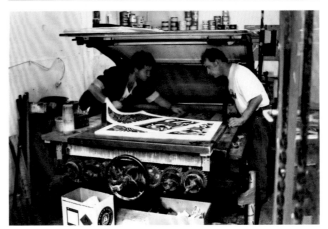

[上圖]
1997 法國IDL版畫工作室外觀

[中圖]
1997 法國IDL版畫工作室上機

[下圖]
1997 法國IDL版畫工作室對色

除了後製版畫的推廣，文創性的衍生商品也是「首都」的另一項經營利器。由於蕭耀設計出身的背景，把藝術家的作品重新設計，轉換成

商品，也是他的拿手絕活；其中最成功的，還是劉其偉的作品。

因為劉其偉的作品本身就充滿趣味，又平易近人，除了原作，後製版畫也深受歡迎，開發出來的衍生商品更是受到大眾的喜愛；尤其蕭耀的設計，不是單純的影像貼圖，而是經由重新思考、巧妙設計，才形成產品，等於是另一種形式的藝術創作，社會接受度也就相對提升。

不過，這類衍生性商品的開發持續一段時間之後，蕭耀開始發現：

❶ 1995.10.1　第一代本土畫家版畫展於忠孝SOGO9F　❷ 1996.10.25　台灣第一代本土畫家於加拿大仲夏夜之夢藝廊　❸ 1997.7　法國文化中心推廣劉其偉石版畫　❹ 1998.3.12　版畫展於信義三越A11畫空間　❺ 1997.9.19　台灣四大名家傳世畫作展於台中中友百貨　❻ 1999北京中國藝術博覽會推廣台灣第一代本土畫家石版畫

❶ 2006.4.22　於101購物中心展覽空間　❷-❸　2008.8.3　首都20周年暨仁愛新館開幕會場　❹2001.0.1-28　劉其偉迎新迎新於紐約紐約購物中心6樓　❺ 2005.6.11　「藝起野遊」劉其偉展於內湖美麗華　❻ 2005.5.31　美感生活藝術節「驚喜一夏」藝術新世界於信義三越A8,7樓

耗費的時間和人力都相當可觀，除非是再擴張成另一個專業團隊，另組一個文創公司，否則對畫廊本業的成長，並沒有多大益處，因為光賣一件周邊商品的金額，和展售原作的金額實在相差太大。因此，蕭耀便開始改變作法，採「授權」的方式，讓作品授權出去，由其他的專業廠商去開發製作，成品優良的，「首都」再向他們進貨，仍然具有推廣、收益的成效，但省去開發、囤積的成本，更不必擔負可能失敗的風險。特別是衍生商品涉及的材質多樣，包括：紙質、木料、塑膠、玻璃、陶瓷……等等，並不是一個人或一個公司都能完全掌握的，蕭耀說：「只要不專精，就容易失敗。」因此將作品授權出去，由專門的人製作，「首都」只負責檢視成品的品質、價格，並下單訂貨，彼此就形成上、下游廠商的供應鏈關係，共享利潤，又能拉抬藝術家的能見度與接受度。

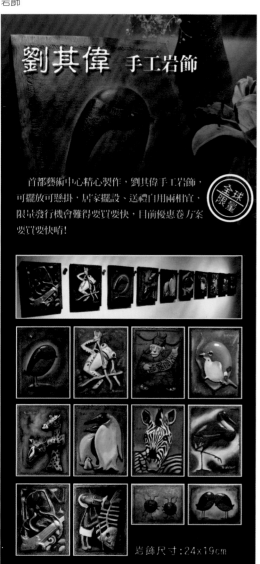

劉其偉藝術衍生商品─限量岩飾

蕭耀強調說：「這項業務是一般畫廊沒有考慮的。其實這項業務也是一門生意，只是大家較沒心思去照顧。任何一項業務，都要有一個專門的人去了解、掌握、照顧，才能做得好。因為我們了解，公司同仁也都對這個專業熟悉，形成一套作業模式，所以能持續做出許多很好的周邊商品，卻又不干擾原本的業務開發。可以說：授權也是一門很好的生意。」

1990年代後期，首都的營運，已然形成「原作、後製版畫，及授權」三項主軸業務，團隊人力也達到10幾位員工，除了內勤的行政企劃、美工、倉管、會計、資訊外，業務人員在最高峰時期，也有10餘位，主要原因就在外面的據點較多，又要負責百貨公司的展覽。直到2000年，蕭耀看到整個百貨公司據點的銷售景氣，有逐漸走下坡的趨勢，原

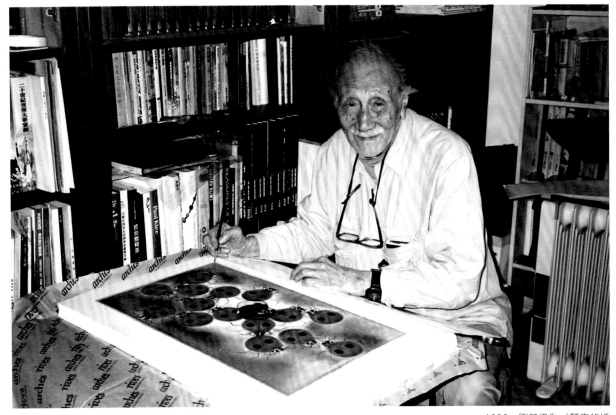

1995　劉其偉為〈瓢蟲的婚禮〉石版畫簽名於新店寓所

因就在競爭激烈，處處都有百貨公司，「首都」就不再繼續擴張百貨通路，積極尋找一個較好的駐點基地。2005年便將「首都」由敦化南路的11樓，遷往仁愛路的2樓，這是一個大樓入口的店面式空間，這年正好是「首都藝術中心」的20周年。

　　20年的時間，「首都藝術中心」已然是一個頗具聲名的資深畫廊，從後製版畫到策劃展覽，「首都」都做出了叫好又叫座的成績；其中和劉其偉的合作，更是戰後台灣藝術經紀發展史上的一段佳話。

　　劉其偉（1912-2002），生於福建福州，是家中獨子，但出生不久，母親就過世，父親管教極嚴，又面臨生意失敗，欠下大筆債務；劉其偉9歲時便舉家移居日本橫濱，不幸又遭遇1923年的關東大地震，全家面臨幾乎斷炊的困境。在無力升學的情形下，劉其偉以半工半讀方式，完成神戶英語神學院的學業，再以華僑身份報名官費留學考試，考

取東京鐵道局教習所專門部電氣科，學習電力配電及送電工程。

　　電氣科畢業後，為還公費，返回中國任職天津「公大紗廠」，後又受聘廣東中山大學電機工程系擔任助教，並結識杭州姑娘顧慧珍小姐，成為終生相守的患難夫婦。在中日戰爭的烽火中，舉家遷往雲南避難，劉其偉則投身軍旅，一直到1949年隨著國民政府來到台灣，服務於台灣電力公司，也在偶然機緣下，到台北中山堂觀看一位工程師畫家香洪的展覽，兩人成為好友，也引領劉其偉進入水彩創作的生命歷程。那年，他已經是38歲的年紀。

　　很快的時間內，劉其偉的作品就開始在「台灣省全省美術展覽會」（簡稱「全省美展」）中獲選，並成為「中國水彩畫會」成員，也憑著他優異的外語能力和研究的精神，譯著了台灣第一本較具系統的水彩畫教科書《水彩畫法》，為資訊匱乏的台灣50年代，提供了寶貴的繪畫工具書。

　　此時，劉其偉也因外語能力，轉任美國海軍駐台基地工作，恰逢越戰爆發，自願前往越南支援，也因此而激發他水彩創作的第一個知名系列《中南半島》，越戰結束後個展於台北國立歷史博物館；除了輕靈、流暢的風景速寫外，「動物」包括：水牛、斑馬、鳥類…..，也開始成為他創作的重要題材。

　　鳥類中的「婆憂鳥」是劉其偉創作中最廣為人知、也備受喜愛的

代表作。作品背後是劉其偉幼年時祖母講給他聽的一個動人故事。「從前，有一個窮苦人家的小孩，在端午節時想吃粽子，但老祖母沒錢買米包粽子，只好用泥土做了一個假粽子來哄孫子開心。沒想到孫子卻把粽子吃了，不幸死了。傷心的老祖母日夜流淚、思念孫子。孫子就變成了一隻美麗的小鳥，每到黃昏，就會停在門前的大樹上，不斷地啼叫『婆憂』、『婆憂』……。」這就是「婆憂鳥」的由來。

　　劉其偉的生命走過患難，但親情、自然都是他永恆歌讚的主題、創作的動力。

[左上圖]
劉老與婆憂鳥　1998
水彩、壓克力顏料、畫布
48×35cm

[右上圖]
婆憂鳥　1990
水彩、壓克力顏料、畫布
50×38cm

[左下圖]
婆憂鳥　1979
水彩、畫紙　45×36cm

[右下圖]
婆憂家族　2002
水彩、壓克力顏料、畫布
43×32cm

劉其偉前往大洋洲探險、採集
資料。

基於對人與大自然的喜愛，劉其偉也多次進行原住民族的人類學田野調查，並著作出版，包括：菲律賓、台灣蘭嶼及非洲、大洋洲等地；因此，在工程師、畫家之外，又多了一個人類學家與冒險家的身份。

蕭耀和劉其偉的結識，是透過當時國立歷史博物館研究員巴東的介紹。首次見面便非常投緣，彼此有很好的互動，也開始了「後製版畫」的經營，由於社會接受度非常高，作品的需求量非常大，蕭耀幾乎一個星期有三、四天的時間，都待在劉老的身邊。

逐漸密切的接觸後，蕭耀才發現：劉其偉和很多畫廊都有往來，但合作的方式卻大有問題。表面上看，劉老是一位相當隨和、不講細節的老人家，其實他豐富的人生閱歷，什麼事情都清楚得很，只是從不開口說破。許多畫廊就因此偷占他的便宜，往往作品的借展或還件，數目總是短少，甚至大批的作品，出售後結算的金錢也不清不楚。有中部某個畫廊，拿走劉老大批作品，大約賣出了七百多萬，最後竟然以無預警關門為收場。蕭耀詢問老人家：為何不追究？劉老笑著回答：「我把要錢的心情和時間，好好拿去畫畫還比較重要。因為就算去要，也不一定要得不回來，心掛在那兒，又沒辦法創作。想想還真划不來！」

蕭耀看到這些情形，很不忍心，有天就直接開口：希望能夠代理劉其偉的作品。劉其偉不但一口答應，還幽默地說：「我等你這句話等了好久了！」

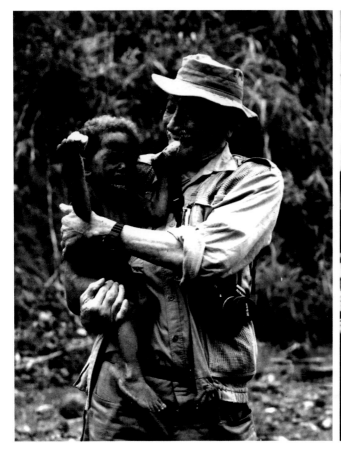

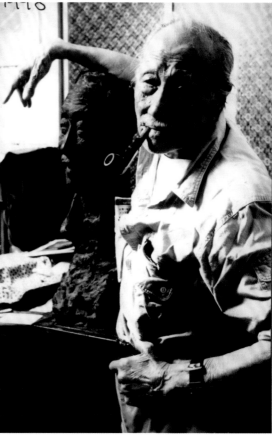

　　為了慎重起見，蕭耀還寫了一份正式的合約書，讓劉老過目。一開始，每月只向劉老拿六幅作品，後來完全獨家代理，一直延續到劉其偉辭世。

　　不過合作期間，蕭耀謹守契約，每個月一定付給劉老家屬應有的版稅，包括授權和版畫，至於原作則完全按實計酬，依件數、號數、抽成比例，每月結清。長期愉快的合作，必需建立在誠實報價、彼此信任的合理基礎上；而安定的收入，也提供了藝術家更為充沛、無慮的創作能量與環境。

　　曾在2001年1月進入首都藝術、在當時設在「紐約紐約購物中心」6樓的藝術空間擔任店長的林宙賢（Danny），回憶蕭耀的為人和處世，說：

　　「回憶與蕭先生的相處，從他身上學到許多畫廊與藝術家的代理關

係。我常常在他與藝術家到展覽現場時作陪，負責招待，他們通常暢談許多藝術家的創作理念以及藝術市場的現況，讓人獲益良多。

我印象中的蕭先生是一位溫文儒雅的紳士，他不會口出惡言，而是完全的理性溝通，傳達他的想法。尤其是在他與劉其偉老師的互動上，讓我看到一位畫廊負責人，他是藝術家的代理人，與藝術家的互動非常地融洽，讓藝術家能夠非常放心、非常信任地將自己的作品託付給蕭先生來規劃策展。

他的個性，是一位處事相當圓融的人，許多棘手的事在他身上事緩則圓，通常都能得到很好、雙方都能同意的解決方案。同時，他也在需要完美呈現的事物上，很快速、很立即地要求做到，這是跟他做事最有趣與最困難的地方；拿捏要恰到好處。但他待人非常親切，所以即使很困難的工作，做起來還是很愉快的，他真是相當特別的人。」

[上圖]
攝於天母某建案

[左頁上圖]
攝於劉其偉個展

[左頁下圖]
攝於劉其偉工作室

蕭耀和劉其偉的關係，不僅僅是經紀人與藝術家的關係，最後已昇華為家人的感情。劉其偉不喜歡過生日，也很怕人家幫他過生日。但2000年正逢劉其偉虛歲的90大壽，蕭耀認為面對這樣的大壽之年，不為他慶祝一番，實在過意不去；但要是跟他說要幫他過生日，他又一定會不理你。後來，蕭耀決定採取不預先告知，給他一個驚喜的作法。

首都藝術中心在「遠企」有一個據點，2000年8月25日，也就是劉其偉90歲生日的當天，他們就把中庭佈置成一座叢林，印有劉其偉素描的布幔從上面挑高的空間掛下來，再找來兩位舞者，打扮成非洲土人，從樓上跳著非洲舞蹈一路下來；也請來和劉老最好的一些朋友，坐在中庭，所有的觀眾、粉絲，都要畫上彩妝，包括手臂和臉部。活動開始之後，劉其偉根本不知道自己是當天的主角，舞者就拉著劉老一起跳舞，

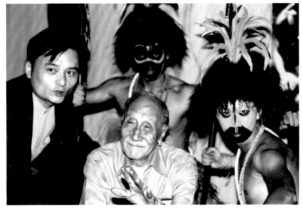 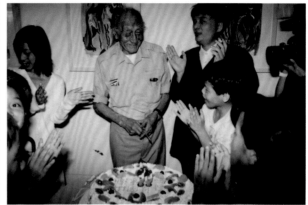

氣氛極好。原本不喝酒的劉其偉，高興之餘，也喝了一點小酒。不過，就在此時，爆出了戲中戲，在所有人完全不知情的情況下，有一位老外忽然推著一個大大的生日蛋糕進來。原來這位老外正是「遠企」的總經理，蕭耀並沒有跟這位總經理提過這個活動，更沒有任何要求，他可能是從工作人員的口中知道要幫劉老過生日，所以特地親自送來了蛋糕，大家都十分驚喜。劉其偉原本也覺得莫名其妙，後來明白大家是要為他過生日，反而非常高興地接受大家的祝福。同時間，首都藝術中心也推出「劉老筆下的動物奇觀」特展。

2000年，也是在蕭耀的牽線下，劉其偉作品捐贈給台中的國立台灣美術館，由陳水扁總統代表接受，並公開表揚，頒贈感謝狀。

2001年，則安排了「劉其偉歐美繪畫巡迴展」，首站便前往愛爾蘭的詹姆斯·喬艾思文化中心（The James Center）。

再隔年（2002），劉其偉以91歲高齡辭世。過世當天（4月13日），蕭耀還帶著他前往黃光男展覽會的會場看展。劉其偉過世前，完全沒有臥床或病容，但家人知道他有心臟方面的問題，蕭耀也勸他治療；不過劉其偉自認已經活過90歲，不必再奢求，生命已經足夠，希望能夠活得自然些。當時正巡迴到南非斐京藝術博物館的歐美巡迴展，蕭耀仍趕往主持，原先預定出席的劉其偉，則由二兒子劉寧生代表出席，中華民國外交部駐南非大使李明亮也出席了盛會。

劉其偉辭世後，依其遺願，採「樹葬」的方式，新店市市長特別在

十四份山為他建造了一座紀念墓園。國立歷史博物館也隨即為他舉辦了紀念展，在蕭耀的協助下，將劉老的畫室，搬到展場進行實境呈現；同時劉其偉畫作中的一些代表性圖像，以及上課、演講時的照片，都輸出成大圖，進行佈置。而劉其偉生前相當支持的歐亞管弦樂團，也和「首都」合作，在國家音樂廳舉辦紀念會，配合在「首都藝術中心」的展覽，成為延續多年的定例；「首都」也以捐畫的方式，將作品在扶輪社義賣，義賣所得，則做為贊助音樂會的基金。音樂人熊美玲和林秋離，更特地為劉其偉譜寫了一首〈玉山之歌〉，在每年的音樂會中演奏，旋律優美，感動不少聽眾。

劉其偉也是新店市（今新北市新店區）編號第1號的榮譽公民。原本新店市一直有意為他蓋一座美術館，但劉其偉本人不願意，因為他認為這種事情壓力太大，對管理單位和藝術家都是負擔。他看到世界上有很多失敗的例子，到最後對大家都不好；尤其是台灣政黨輪替，一旦主政者改變，政策跟著改變，管理運作上就容易發生問題。因此，最後他還是把作品捐贈給了國美館；捐贈前舉辦「劉其偉捐贈國立台灣美術館藝術精品展」於「首都」設點的「紐約紐約購物中心」，還請李艷秋擔任開幕時的主持人。而「首都」為劉其偉作品的推廣行動，也持續進行。

「首都」每年年底都和台北悠遊公司合作發行限量的「十二生肖」悠遊卡，用的也是劉其偉的作品。從2005年的雞年開始，直到2016年

[下三圖]
2005　新店劉其偉墓園

35

2000.9.5 劉其偉畫作捐贈暨表揚會

2000.9.5 劉其偉作品捐贈暨表揚會於紐約紐約購物中心

2001.3.22-4.1 劉其偉作品歐亞巡迴展─愛爾蘭

完成整套。每年發行的一、兩個禮拜前,卡迷就會開始來電關心;正式發行的前兩天,就有人開始到現場排隊。第一次發行是在遠企大樓,前一天遠企就被人龍包圍,當天早上11點一開門,人潮便衝了進去,有的人搭電梯,有的人搭手扶梯,有的人甚至直接爬樓梯;本來外面排隊時,都發有號碼牌,但一上了樓,次序就整個亂掉了,引發了爭議。第二年,就把活動場地改到仁愛路的「首都」本部,這裡的動線單純,只有二樓的單一入口,情形才獲得控制。排隊的人潮,可以依序挑選自己喜歡的號碼,但想要拿到1號的人,每年一定要排到第一個才有可能。有一年冬天特別冷,來排隊的人,有人在兩天前就用東西來占位;由於天氣實在太冷了,蕭耀還特別為排隊的人,提供暖暖包和點心。

　　配合每年的生肖,也會舉辦一些特別的活動,如:蛇年用劉老作品,並找來當時網路上小有名氣的女星蛇姬林采緹代言。

　　「首都藝術中心」和藝術家的合作以及相關活動的推廣,在蕭耀的策劃、開創下,往往成為台灣藝術經紀發展史上的典範之作。

　　「首都」轉型經營原作,是在1993年,首檔就是李焜培老師和他台灣師大美術系19位學生的聯展,取名「水漣漪‧彩激盪」,地點還在敦化南路;由於採聯展的型式,因此當天人潮洶湧,許多藝術界和產業界的大老都踴躍出席,奠定了原作展覽的人氣基礎。

　　同年(1993),又有「長江之美」特展的推出,是生態寫實畫家楊恩生前往長江源頭探險記實的專題展;除了水彩作品的展出,由於

2005　雞年悠遊卡發售於遠企

2005　雞年悠遊卡發售於遠企

2007　豬年悠遊卡發售

2008　鼠年悠遊卡發售

2011　兔年悠遊卡發售

2013　蛇年悠遊卡發售

2014　馬年悠遊卡發售

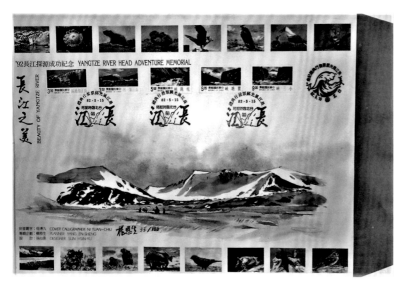

'92長江探源成功紀念 YANGTZE RIVER HEAD ADVENTURE MEMORIAL

長江之美
BEAUTY OF YANGTZE RIVER

1993.5.15 楊恩生「長江之美」郵票發售

楊恩生旅途中拍攝了大量的照片，畫廊進行講座分享時，吸引了大批人潮。那時兩岸開放不久，大家對大陸充滿好奇，楊恩生的導遊，等於是一場影像的探險之旅。這樣的分享，也帶動了作品銷售的成績，甚至還配合郵票的發行。

由於兩岸的交流，「首都」也舉辦了大陸畫家張仲則的一場展覽。張仲則大家也許陌生，但一說「他是知名藝人張美瑤的弟弟」，大家就感覺熟悉了。張仲則學院出身，素描功力深厚、細膩，蕭耀還利用他在台期間，拜他為師。展覽的反應也相當熱烈，後來因為張美瑤的關係，張仲則的父親和哥哥都來台定居。

1995年，「首都」在台北SOGO百貨的忠孝店舉辦李石樵的「珍藏石版畫展」，由於展出期間，因逢藝術家過世，成為社會新聞焦點，引發群眾注目，也大大提高了銷售率。

這些石版畫的展出，是延續之前「後製版畫」的經營方式，但之前的作法，較缺乏整體性的策展。1995年的李石樵石版畫展，累積多年原作展的經驗，幾乎就是把這些石版畫當成原作介紹。為了讓大家瞭解石版畫的特色與價值，蕭耀訓練他的員工都能清楚瞭解並介紹這些石版畫的創作程序。

1994 版畫工作室石板的陳列

石版畫不同於一般的「四色印刷」，一張石版畫的完成，至少有二十幾個顏色，一層一層地在石版上套印。石版不是大理石，而是碳酸鈉含量極高、質地極為細緻緊密的石片；石片非常笨重，每次印刷，上版、下版都需要好幾位人手，不僅要有分辨版印套數的能力，更要懂得混色的原理：什麼色彩加上什麼色彩，會變成什麼色彩？

為了讓顧客了解石版畫，會場還正式擺放石版，讓觀眾可以親手撫摸、觸碰。

1996年，蕭耀更透過一位在溫哥華的僑務委員賴正匯協助，在加拿大舉辦了兩場「台灣第一代本土畫家珍藏石版畫」展，將台灣藝術家推到北美地區。

同年（1996），「首都」也展開和銀行的合作。先是和第一銀行的中山分行，後來則和花旗銀行。由於銀行都有很多深具經濟實力的往來客戶，花旗銀行首開頂級VIP客戶貴賓室的先例，進行一對一的接待服務；「首都」就協助他們在貴賓室空間進行藝術作品的挑選與佈置，透過這些佈置，銀行也會搭配介紹這些藝術家和作品，甚至邀請他們的貴賓進一步前往「首都」看展。有些佈置的作品，貴賓喜愛，也可以直接買下。這種作法，很有日後文化部推動的「藝術銀行」的精神。

1993.2.6 「水漣漪·彩激盪」開幕

1997年，交通大學建築研究所和宏碁電腦合作「渴望園區」專案，嘗試以數位繪畫的方式來模擬園區的遠景，找上劉其偉合作。劉其偉就從那個時候開始涉入繪畫電腦的試用，以畫家的角度進行創作體驗，再經劉育東教授的交大團隊修改，「首都」則協助劉其偉的作品製作成光碟，在1998年元月發行，成為台灣第一家為藝術家製作光碟的畫廊。之後又有吳炫三的接續。

1997.12.19 劉其偉光碟發行

1999年，九二一大地震之後，「首都」基於關懷社會的用心，與《中國時報》合辦「九二一·重生·災後義賣」活動，計有200多位藝術家提供了400多幅作品，舉辦了一場大型義賣會，所得均交由《中國時報》設立專戶，專款專用，捐助了五間校舍的重建。義賣捐款之外，「首都」為災後居民療傷，也辦了很多場活動；如：2001年在日月潭的「月娘笑顏慶中秋」寫生活動，當天晚上還舉辦一場盛大的「重生Art Party」頒獎晚會；受邀演唱的李泰祥因行程延誤，主持人

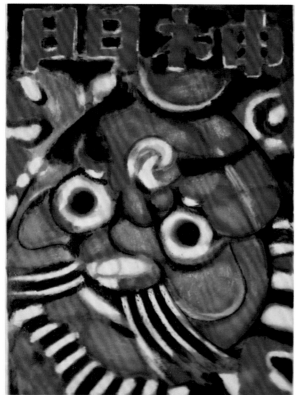

一直想辦法拖延時間；當李泰祥趕到現場時，活動都已經快要結束，結果李泰祥就從遠遠的地方，用清唱的方式，邊走邊唱的進到會場。一上台就跟大家說對不起，他遲到了，但終於趕上了。大家都非常地感動。

「首都」不是一個單純的畫廊，也不是只以營利為目標，蕭耀始終以藝術為管道，關懷社會、推廣教育、支持公益。當時有一位名叫朱櫻的寫作者，曾替《典藏》雜誌寫文章，她有一個女兒很喜歡畫畫；在一個機緣下，和「首都」結識，雙方便合作為小朋友舉辦「美術夏令營」。夏令營邀請巴東、董小蕙等美術學者和藝術家擔任評審，以出題創作的方式，激發小朋友的想像，然後比賽、頒獎；鼓勵的意義大於競賽的意義，地點就在台中的SOGO百貨。

此外，「首都」也和廣達文教基金會合作「游於藝」的教育推廣活動；由「首都」提供劉其偉的畫作，掃描成圖檔，然後再由廣達文教基金會在中學以下的學校，進行全島巡迴展。既推廣生態、保育的觀念，

[左圖]

2002.9　第五屆文馨獎頒獎典禮，左為時任南門扶輪社社長黃金豹先生。

[右圖]

2004.9.19　廣達文教基金會「游於藝—推廣巡迴」於清水高中。右四為劉其偉二兒子劉寧生，右五為廣達董事長林百里。

也學習欣賞劉老的藝術創作，一直持續了好幾年的時間。

　　由於對社會公益及教育推廣的貢獻，「首都藝術中心」在2002年9月獲得文建會頒給「文馨獎」的肯定。

　　「首都」的藝術推廣，不只在平面的繪畫，也嘗試多種媒材的跨域結合。2003年徐畢華在台北國父紀念館的個展，就結合服裝設計師林國基，以徐畢華的繪畫創作為元素，進行剪裁、設計，再由名人穿上走秀，包括：文建會主委陳郁秀、立委吳乃仁夫人……等；當時剛好遇上

2004.4.17　廣達文教基金會「游於藝—推廣巡迴」於廣輝廠區。

41

SARS疫情，大家都戴著口罩，活動照常舉行。2004年，徐畢華又和光環舞集的劉紹爐合作，展演於2004年的台北國際藝術博覽會。

另一位和「首都」長期合作的藝術家是吳炫三。2004年前後，吳炫三罹患攝護腺癌，要進開刀房前，吳炫三覺得萬一自己就這樣走了，留下一批自己不滿意的畫作，將會是最大的遺憾；如果能順利出院，他第一件要做的事，就是把不滿意的作品全部燒掉。

2004年8月，吳炫三康復出院，「首都」便在台北國父紀念館為他策劃了一個名為「野性的騷動」的大型個展。同時，將藝術家手邊自認

2001.11.8　第十屆台北國際藝博會，徐畢華與劉紹爐跨界舞繪於世貿二館。

2003.5.10　「遊於藝─看徐畢華在玩什麼藝術」於國父紀念館3樓逸仙畫廊舉行。
左起：模特兒、詹彩虹女士、藝術家徐畢華、陳郁秀女士、林國基設計師

不夠好的作品，加上以較好的作品去收藏家手上換回來的作品，合計約200多幅，外加一座類似凱旋門的木質雕塑，借國父紀念館的廣場，在消防隊的戒備下，完成焚燬的計劃，成功引爆話題。最後連吳炫三燒畫用的兩個大汽油桶，由於上頭有畫家繪畫的圖案，也有藏家爭相收藏。

　　基於多年的畫廊經驗，蕭耀曾經在筆記本中，以條例的方式寫下自己對畫廊經營的理念：

- 畫廊要與社區、社會結合。
- 人際關係更是畫廊生存重點。
- 畫廊要呈現什麼樣的型態是你在設立時就應該設定好的，如你是要賺錢，或做形象的……
- 個人的聲譽是畫廊的經營者非常重要的。
- 不是拿手的事要請人來完成，千萬不要事事自己來。
- 將應徵人所需要的工作事項寫出來。
- 公司執行手冊是畫廊運作正常的要項，書面記錄是非常重要。
- 給記者的資料越詳細越好。
- 維繫客戶是畫廊經營的命脈，可定期的告訴藝術資訊與活動。

- 配合畫家的人格特質是非常重要的。

- 保持藝術家與收藏家的距離是非常重要的。

- 價格的結構要非常的小心，不得炒作太高。

- 繪畫、舞蹈、音樂、影像組合拍成一卷光碟片可做最好的行銷。

- 在美國第一線畫廊乃靠二手市場來支撐。

- 找贊助體及義工是可行。

- 盡可能了解顧客的需要是行銷的開始。

- 極早準備。

- 與媒體來往是要很堅持你的理念。

- 你銷售的對象是誰，來決定你所要做的文宣。

- 10%！15%是你行銷預算需要付出的廣告費。

- 行銷預算是不能少的，對畫廊的生存。

- 6：1是新成立畫廊取得新客戶的數據。

- 與政府單位合作能得到很高的邊際效益。

- 藝術行銷在行動上指的是主動行銷。

　　蕭耀主持的「首都藝術中心」，顯然在合作藝術家的選擇，及推廣、行銷的手法上，都有相當的策略性與創意性。但整體而言，除了早期的前輩畫家外，還是走著比較具現代藝術傾向的前衛風格，特別是「五月畫會」和「東方畫會」這些在美術史上已有定位的藝術家。如：楊英風、劉國松、李錫奇等人，都是他作為經紀主軸、長期合作的

人物。

　　至於年輕一代的藝術家，蕭耀坦率地表示：自己和他們有代溝的問題。這些年輕藝術家的當代藝術，對蕭耀來說，比較缺乏共鳴感。他認為：不同的年代有不同的思維，年輕人有興趣、認為好的作品，自己卻可能完全沒有感覺；因此，他不會勉強自己一定要接受這樣的作品。但他不會排斥這樣的作品，就像「首都」也曾經紀過「紅膠囊」的作品，並收藏他們的作品。他清楚地認知：這些作品將是交棒給下一代的經營者，才能真正做好。

　　不過，終其畫廊的經營，始終對年輕的學生充滿關懷、照顧之情；曾任「首都」企劃行政的林立泰（Tiger）就回憶畫廊舉辦學生展覽時的印象，說：

　　「其中讓我印象很深的，第一個就是對於學生作品的訂價。學生作品的價格不高是必然；平面作品總歸還是有可以被量化的市場價格存

2019.4.24　畫廊協會舉辦蕭耀追思會，畫廊界大佬們都出席。

在，但雕塑類的作品卻很難有一個公允的價錢論定。經營畫廊不是一件容易的事，辦一場學生展覽考慮到各方面成本與訂定的銷售目標，往往只能回頭壓低學生的利潤，但到頭來，這些所謂的利潤可能還無法貼補購買材料的費用。

或許因為蕭先生自己也是藝術家出身，在幫學生訂價的時候，總是會考慮到回饋給學生應得的利潤！也因此幾位學界頗負盛名的大師紛紛開始於跟蕭先生配合，介紹優秀的學生與好的作品給畫廊；之後陸續也間接促成許多畫廊與學校之間的合作，使得美術相關科系的學生在畢業後能有更完整的市場機制，讓他們可以全心的創作，朝著職業藝術家之路邁進。

這樣的思維，同樣也可以從他在學校授課的內容感受到！他會不斷的提醒這些藝術科系的學生——或者應該稱他們是未來的藝術家，作為一個職業藝術家該具備的能力與態度。從這幾個方面整合來看，可以感受到蕭先生是真心為了藝術圈的傳承，努力為提攜後進鋪路。」

2019 年蕭耀辭世，他的獨生女蕭瑾果然接棒從事當代藝術的經營，且表現傑出。

2 産業篇

「首都」遷往仁愛路的同一年（2005），蕭耀被推選為「中華民國畫廊協會」副理事長，兩年後，接任理事長；這也是他由單一畫廊的經營，擴大為全島藝術產業提升的重大挑戰。

　　蕭耀是一個做事講究制度、尊重道理的人，打從1993年，他將敦化南路的辦公室改為畫廊，並推出第一檔展覽「水漣漪‧彩激盪」的那一年，他便正式申請加入「中華民國畫廊協會」，也和協會的工作人員保持密切的互動，對協會的運作及面臨的困難，都有相當的瞭解。

　　「中華民國畫廊協會」（TAGA）是以社團法人的形式成立於1992年6月，也就是蕭耀入會的前一年。創會理事長是阿波羅畫廊的張金星，理事長一任兩年，1994年交棒給龍門畫廊的李亞俐；等到2005年蕭耀擔任副理事長時，已經是第七任，理事長是觀想藝術中心的徐政夫。蕭耀接任理事長的2007年，則是第八任。

　　一任兩年的任期，要能有什麼重大作為，的確是不容易的事；但蕭耀卻在擔任理事長的這兩年之間，創下了許多記錄，但更重要的是為協會奠下了日後可供依循的制度，甚至購置了協會的專屬辦公室。

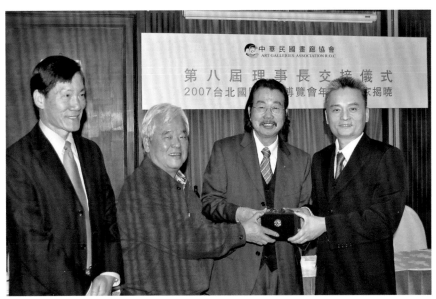

[左圖]
2007.1.24　蕭耀正式接任第八屆畫廊協會理事長

[左頁圖]
2007年於北京藝術博覽會

「中華民國畫廊協會」的成立，固然是因應1990年代，社會經濟的發展，以每年的「畫廊博覽會」為最重要的會務，且在90年代末期隨著股市的狂飆、熱錢的流動，會務達到全盛。但進入新世紀的2000年之後，隨著整體大環境的改變，會務已經面臨嚴重的挑戰。2005年蕭耀接任副理事長，更真切瞭解協會的困境與危機；當時協會已經出現債務問題，理事長、副理事長、常務理事經常要拿錢出來墊款，甚至石隆盛秘書長還曾經先刷卡借錢出來給付員工的薪水。兩年的副理事任期，讓蕭耀徹底掌握了協會的問題，深覺如果要解決這些問題，想把事情做好，就非得全心投入不可，而不能只把工作當作頭銜的掛名。

　　2007年，蕭耀正式接任理事長，立即展開會務的改革。

首先是招募優秀的會員。

　　協會的力量，主要來自會員，有質好而足夠數量的會員，協會才可以在產業界具代表性與競爭力。蕭耀接任理事長時，登記在案的會員有32家，但真正繳交會費的只有25家；同時，一些資深的畫廊也逐漸離去，協會幾乎很難具有業界的代表性。基於此，蕭耀上任後的首要工作，便是一一拜訪這些資深畫廊，將自己的理念向他們報告、說明。由於蕭耀態度的肯切、真誠，展現真正想作事的決心，特別是基於他在「首都藝術中心」業務的表現，獲得了這些畫廊前輩的支持；再加上一些新加入的畫廊，協會的會員很快地就激增為70餘家；而在兩年後蕭耀卸任時，會員已達80餘家。

其次是行政組織的整頓。

　　蕭耀上任時協會行政人員的作業方式與上班情況，並不符合公司團體正常的運作模式；因此，蕭耀一上任，便公佈應有的企業運作規章，讓組織運作步上正常軌道。在清楚的工作規範模式下，一些無法適應的同仁，一一求去；蕭耀也就可以找到新的人手來接替。新同仁的加入，沒有過往的積習，容易配合，在新的共識下運作，效率自然彰顯。

　　會員增加、行政效率提升，也就自然促成了台北藝術博覽會的升級。

為了提升台北藝博的國際化，2007年甫上任理事長，蕭耀便率團前往海外招商，當時任職協會的陳韋晴回憶說：

　　「猶記得2007年與蕭先生同行至韓國KIAF藝術博覽會招商，當時Art Taipei的國際外宣有限，許多韓國與西方畫廊對於Art Taipei不甚瞭解，連續4日在會場上逐家拜訪與介紹，他在長時間的步行與站立下引發肌腱炎，儘管腳板觸地就疼痛，他硬是咬牙忍痛地完成招商行程，他拿命在拼的做事態度督促所有共事的人。

　　蕭先生是個心思細膩的人，不僅能夠規劃長遠的國際策略，亦關心行政細節；他對員工嚴謹起因來自他對自我要求也高。他也是個很有溫度與貼心的領導者，在台北藝博開展前三個月所有員工往往是加班到凌晨，蕭先生通常是送來宵夜、並陪著加班，隨時給予指導並領導方向，他的暖心的舉動讓人難忘。」

　　2007年的台北藝術博覽會，是蕭耀接任理事長後的第一次成果驗收，展場選在世貿二館舉行，馬上顯現場地規模不敷使用的現象，因招商數量，一下子爆增了起來。但是當時協會還沒有能力去洽訂世貿一館的場地，因為世貿一館的場地租金要1000多萬元台幣；而2006年的台北藝博，在華山藝文特區舉行，場地費由政府贊助，卻因設備不足，又熱又髒，被罵得狗血淋頭。

　　因此，2007年的台北藝博會，雖然場地規模不敷使用，但蕭耀想出了一個深具策略性的作法，就是把場地的主走道先劃分出來，主走道兩側的攤位，優先提供資深的畫廊和海外參展畫廊，讓他們展出

2007.5.8　蕭耀前往韓國 KIAF博覽會招商

具知名度的重要畫家，無形中提升了藝博會展品的品質，而資深畫廊和海外參展畫廊也感覺受到尊重。這種母雞帶小雞的方式，其他的畫廊也藉勢引進了人潮、帶動了買氣。然而這種規劃策略，要讓其他的畫廊接受，前提是包括理事長在內的所有幹部，也都放棄主走道兩側攤位的選擇。最後整體交易量提升，也贏得了所有會員的肯定與信心。

2007年的策略成功，也強化了協會招商的實力。當屆藝博會結束的前一天，協會立即發出問卷函，詢問各家畫廊的成交金額及意見回饋；同時也徵詢：「明年是否願意繼續參展？需要幾個攤位？」結果一統計出來，需求量已大大超出世貿二館的場地規模，顯然走向租用世貿一館的趨勢已不可迴避。

但是世貿一館場地的租用，如不提前預定，也是不可能的事；因此，蕭耀立即召開理監事會，做下決定。場地變大了，氣勢也必需隨之提升；蕭耀的策略則是加強國際化。雖然在2007年的藝博已經有海外畫廊的參與，但蕭耀認為規模氣勢都還可以再加強。於是決定2008年採取結盟的方式，和上海、韓國進行三方的結盟，主要在時程、相互優惠，及整體行銷上的合作。這種結盟的方式，也

合辦2008年藝博會的三個主辦方合影（台灣‧韓國‧上海）

解決了台北藝博知名度不夠、國際廣告文宣經費不足，以及缺乏行銷通路的種種限制。

2008年的台北藝術博覽會，如期在世貿一館開幕，由於跨國性的三方結盟，從展前的文宣效益及媒體報導，就展現了三倍以上的強度，再加上觀光旅遊的加乘，整體台北藝博的規模和質感都展現了全新的面貌；不論是貴賓、廠商、藏家的連繫、接待、安排、服務……各方面，都展現了國際性的水準，包括晚會、論壇……，也都由專業的廠商外包協力。

至於參展廠商的邀請，早在2007年，就由蕭耀理事長帶著協會的行政人員到日本招商，透過外交部和駐東京代表處代借場地，得了15家日本畫廊的參展，後來陸續增加，變成還要經過篩選的程序才能參展，而多家廠商日後持續參展，甚至來台設立畫廊，也影響了韓國廠商的跟進。至於大陸畫廊，自2003年以來，就已進入一波熱潮，參展台北藝博也成為水到渠成的工作。

儘管有大量的廠商參與，如果沒有好的服務和銷售成績，這些廠商的參與也不可能持久；因此，蕭耀也在這些方面，竭盡可能地提供協助與牽線。

2008年台北藝博會的另一項創舉，便是花了一筆錢，訂做了一批此後可以一勞永逸的展板。以往每年的藝博會，都要花費幾百萬，在展場釘作展間隔板；展覽一結束，又全部拆除，最多時還曾花費六、七百萬。蕭耀認為這樣的作法既浪費又不環保；因此，他就以組合式的設計，作了一批可重覆使用的展板。雖然平常需要租用倉庫來存放，但展板也可以租給其他的展會或活動使用，除了可抵租金的耗費，這項決策又獲得文建會的支持、補助，降低了協會每年的開銷，也獲得了同業的支持。

　　文建會以往對提撥給畫廊協會的補助，每年大約在50萬元左右，但在蕭耀主持會務的這一年，則提升到了950萬元台幣。事實上，除了對協會的補助，文建會也在當年藝博會裡贊助支持「MIT—Made in Taiwan台灣製造·新人特區」好幾百萬元。這就是「得道多助」的明證。

　　擔任民間團體的負責人，如何和政府部門「打交道」，其實是一件困難卻重要且必要的工作。蕭耀擔任畫廊協會理事長的兩年間，文建會主委便換了兩、三位。如何讓這些對畫廊協會完全陌生的主委，瞭解到畫廊協會在台灣文化產業上的重要性和意義。接著，又願意加以協

2008.11.15　前往印度招商

助、支持，這些都需要不厭其煩地溝通、報告、協調。就如2007年開始的「MIT」專案，也是雙方不斷溝通、磨合的成果。一開始，是以蒙古包的方式，出現在世貿二館靠近華納威秀的人行道上，那是因為世貿二館的場地不足，政府出資讓年輕藝術家進行露天的展覽；之後，延續了幾屆。

蕭耀善於溝通、協調的特質，不但讓政府機關知覺到文化產業的重要性，給予經費上的補助、政策上的支持，最後還讓台北藝博會變成政府對外宣傳的政績，這就達到雙贏的目標。

透過政策配合的重要性，「藝術品進口關稅」又是一個顯例。

當台北藝術博覽會開始引進國外廠商的藝術品時，有一個相當麻煩的規定，就是要事先抽收定價百分之五的進口關稅；因此，一件上千萬元的作品進入台灣展覽，不論是否出售，都先要扣上百分之五的價款押在海關。如果作品出售了，關稅自然就扣繳進入國庫；如果沒有售出，也不是出口時就歸還，中間還要辦理退款手續，時間往往長達半年。這樣的情況，自然讓一些高價的優秀作品被阻隔在外，沒有廠商願意進口展出。

因此，蕭耀便透過和文建會的協調，讓台北藝博的主辦單位改為文建會。如此一來，藝術品進口便不需有押款的程序，一旦進口後成功交易，再按規定扣稅。沒有售出，也就直接帶回，省去退款的手續。這對活絡產業、提升文化的國際交流，是極為關鍵的突破。2008年，因成功邀請來自國內、外高達111家畫廊的參展藝博，獲得經濟部頒給「台灣魅力會展躍升獎」的「國內展覽優勝獎」。

兩年的任期，蕭耀創下了畫廊協會歷年來最高成交金額及最多參觀人次的雙記錄。

延續蕭耀在「首都藝術中心」關懷社會的思維理念，在主持畫廊協會期間，也致力推動和「癌症基金會」的合作；由協會提供畫作，在汐止「日月光家具中心」進行拍賣，所得捐作癌症基金會的活動使用。

相對而言，蕭耀在理事長任內，更重視協會內部會員的情感凝聚和

2009.8.29　台北國際藝術博覽會開幕晚會，點燈儀式，中立者為文建會黃碧端主委。

2009.8.29　台北國際藝術博覽會，蕭耀與貴賓及該年MIT台灣新人合影。

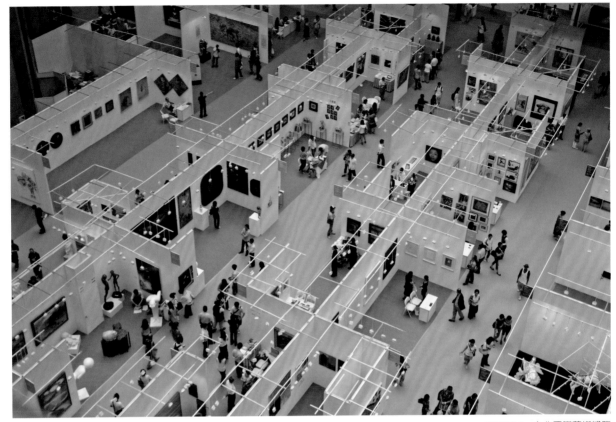

2009.9.1 台北國際藝術博覽
會規模日益盛大

專業提升。在上任第一年,就帶著協會成員和優秀藝術家前往海外與國際藝文團體交流、參訪,為台灣視覺藝術產業的國際化奠下基礎。

此外,他也把理監事會移師中南部舉行,藉以增加成員之間的彼此認識與理解,進而相互觀摩、凝聚情感;而固定辦公室的購置,更使得協會有了一個永久性的基地,避免因不斷搬家而產生的人力、財力耗損,更讓協會歷年累積的文獻、資料,能有更好的保存與整理。

2008年年底,蕭耀理事長任期屆滿,順利交棒;隔年(2009)仍繼續擔任「台北國際藝術博覽會」的總召集人,持續他對提升台灣藝術產業國際化的理想奉獻心力。

基於他在畫廊經營及主持協會行政的傑出表現與貢獻,包括學術機構在內的許多團體,也陸續邀請他前往進行講座或開課。

早在2006年,國立台灣師範大學EMBA,即聘他為中心的講師。

2007年，也受聘擔任國家CMBA文化創意總會的講師。

2008年，受聘國立台北藝術大學藝文中心課程講師。

2009年，受邀擔任印尼國際藝術博覽會「亞洲藝術產經論壇」的講師。

2012年，受聘台北市立教育大學視覺藝術研究所兼任助理教授，開設「藝術行政與資源管理」課程。

同時，出席立法院文化論政平台系列公聽會「無聲勝有聲？——視覺藝術發展的問題與挑戰。」

擅長溝通、說明的蕭耀，才能發揮在畫廊經營和產業行政上，同時也成為傑出的演講者和教學者；以台北教育大學的課程為例，上課的第一週，為了引發同學對畫廊經營的學習興趣，他便採用「誘之以利」的策略，告訴同學從事畫廊經營是一件多麼「幸運」、「幸福」的工作。他從自我的成功經驗出發，鼓勵學生說：

「我自己親身的體驗感到，這個行業和一般的行業不同，沒有甚麼行業比這個行業更好。可以從幾個角度來說：首先是任何行業都有他的職業年紀限制，但這個行業卻沒有。這個行業是越老越陳越香，只要還有體力就可以繼續從事。很多歐洲的畫廊，很多老先生就坐在裡面抽著菸、喝著紅酒，穿得西裝筆挺地和客人隨性的聊天！但是不要看他這樣聊天，因為能夠從他身上吸收到的知識太多了！……

之所以說這是個可以長久的事業，是因為在這個行業待得越久，知道的資訊就會越多，累積的資訊越多，跟客人聊的話題越多。客人最喜歡聽故事，最喜歡知道的就是小道八卦，收藏家也很喜歡從這方面去了解。當然除了八卦，學術性也不能忽略，也要能說出一套自己經營方式的學術性來。一家能夠長久經營的畫廊，一定要做對幾件事：包括經營對的藝術家，像『首都』最有名的就是經營劉其偉。

2008.12.11　富邦講堂演講

臺北市立教育大學
聘 書

(100)北市大兼聘字第00688號

茲敦聘

蕭耀　先生為本校兼任　助理教授級專業技術人員

聘期自中華民國　101　年　2　月　1　日起

至　　101　年　7　月　31　日止

並訂聘約準則如后

校長 林天祐

中華民國　101　年　3　月

TCCA

臺灣文化創意產業聯盟
Taiwan Cultural and Creative Industry Association

當 選 證 書

茲證明　蕭耀　君

當選本會第一屆　理事　任期四年

此證

理事長 林磐聳

中華民國 102 年 8 月 1 日

台內社字第1020126523號

[上圖]
2010.12.26　蕭耀於台灣師大講堂演講

[左下圖]
2012台北市立教育大學聘書

[右下圖]
台灣文化創意產業聯盟理事當選證書

過去父母總說嫁人要嫁給醫生、律師,但在藝術市場崛起後,大家都覺得嫁給畫家很好。成名後的畫家一張畫可以買一棟房子,醫生卻可能需要24小時待命。畫家的職業壽命很長,還有就是他的自主性很強。很多行業需要很多人的配合,但是藝術家只要一個人就可以生產。再來就是他的高利潤。雖然提到利潤感覺好像不忠於藝術家。但事實上他真的有相當高的利潤。因為藝術家的創作是很可貴的。

畢卡索也好,國內很多老畫家也好,他們創作的速度是很快的。比如張義雄一張四號可能三個鐘頭就完成了,楊三郎出去寫生一次可以畫四張六到八號。但這並不是只以這個時間來算,而是要以他的年紀再加上創作這張作品的時間來計算。而這些創作經過市場包裝後產生的高利潤,除了藝術家本身,也會分攤到藝術經紀人或是拍賣公司等等的手上。

另一方面,從事這項工作可以讓你的生活很優雅,因為不優雅的話就很難從事這項工作。像是各大藝術博覽會,下午三點左右開幕,但在三點之前每個畫廊老闆都是穿著T-shirt牛仔褲在整理場地掛畫。到了三點開幕之後卻又都換上西裝展現優雅的一面。因為必須要讓自己展現出這一面,才能夠讓藏家們信任。同業間的聚會除了經營以外,之後討論的也都是如何充實自己的生活上的知識,才有辦法能夠和客

[上圖]
1999.9.15　北京藝術博覽會,上一秒牛仔褲。

[下圖]
1999.9.15　北京藝術博覽會,下一秒西裝褲。

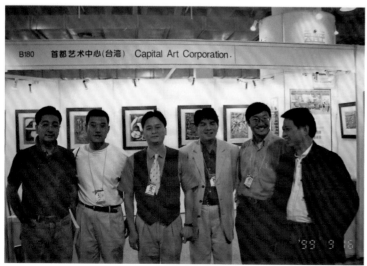

2009.9.17　在英國發現林壽宇原作

人交談。

　　還有就是畫廊經營者具有很高的社會地位，在歐洲就如同爵位一樣。各種盛大的派對活動都會邀請畫廊經營者出席，希望能藉此提升活動的品味。畫廊經營者同時也可以透過這樣的活動找到自己的客人，並從這樣的活動交流中得到很多新的知識，不論是藝術市場或是其他各方面。

　　再來就是可以周遊列國。一般人出國遊玩可能只有跟著旅行團，但畫廊經營者因為工作的關係，經常要到各地的藝術博覽會、展覽等等……去看、去參加。但是這些旅程只要能找到好的作品回來轉手，就能夠把旅費給賺回來。

　　有一次去英國，那個時間點有個小型的藝術博覽會正在展覽，會場看到一張畫作，一看便知道是台灣藝術家林壽宇的畫作，下個動作馬上與對方談，確認畫作真偽及年代，以那樣的尺寸，價格也較低。的確林壽宇早年到英國留學好一段時間，有畫留在英國，這樣真實性提高許

多。在這圈子久了便會有這樣的資歷，所以說周遊列國不但沒花到錢反而還賺錢，這行業就是有這麼妙的事情。

　　甚至，早期在法國製作版畫，本來版畫工作室因老闆年紀很大而要收了，他兒子在那開了間畫廊，嫌這工作太辛苦，就專賣一些爸爸留下來與很多藝術家合作的版畫，像畢卡索、達利這些藝術家。我們合作的畫廊叫Mourlot，還有另一家叫IDL，兩家都是許多大師在那製作，在法國相當有名。他們作版畫有時不能跟藝術家拿錢，而是用拆分的，譬如說製作100張拿個五張十張就夠了，要看每個藝術家的條件。現在他兒子代賣這些版畫就不得了了，他們留下來的版畫當時我經常在翻，有看到羅特列克，甚至還有更棒的像夏卡爾，在他們那邊賣得也不貴，買回來轉個手就可以賺了。像這樣可以去見識又可以賺到錢，有什麼比這行業還要好的。

　　最重要的一點是『有沒有興趣？』，如果沒有興趣，講了這麼多也是沒用，一定要對這行業產生興趣；當然，很多是喜歡繪畫而轉入這行做行政工作的。這行業很好，它可以讓你留名青史，相信只要是認定了這個行業絕對是選對了。假設你沒有興趣，經過這幾堂課慢慢的去培養出來，而產生興趣，那我是功德無量了。

2009.9.17　蕭耀攝於英國博
覽會 British Art Fair

2009.9.17 於英國博覽會展
場，與林壽宇畫作合影。

　　來講個現實的，二月五號早上起來打開報紙我很震撼，我所要表
達的全都在這報紙上。我知道很多在學學生尤其是碩士班，為了是逃避
社會，怕踏入社會馬上變失業。確實現在工作不好找，看得到報導今年
失業率飆破12%，同時報導下方有另一個聳動的標題：塞尚《玩紙牌的
人》73.3億成交。假設今天你是從事藝術工作者，大家是否可知從中賺
取多少？依拍賣行情來講，蘇富比、佳士得是25%，也就是說1／4。這
張畫是阿拉伯卡達公主馬亞薩所買下，她要把卡達變成藝術之都，他們
知道石油已經快產完了，她利用現有的經濟力量把這世界最好的藝術作
品收到他們國家，將來他們就可以利用這些作品，蓋個美術館吸引遊客
過來。本來是生產事業，以後就可以變成服務業，這是很有眼光的，不
然把這些錢丟到其它地方最後也是不了了之。

　　蕭耀在北教大開設的課程名稱為「藝術行政與資源管理」，一學

期的課程，計分十個章節內容，分別為：

第一章：台灣畫廊歷史與運作

第二章：畫廊的經營觀

第三章：藝術家的故事

第四章：藝術行政管理

第五章：畫廊進撤佈展實習

第六章：新銳藝術家——心理準備及如何出頭天

第七章：新銳藝術家的認知

第八章：飯店型博覽會、百貨公司、公單位外展概要

第九章：藝術行銷品牌管理

第十章：拍賣市場竅門學問多

以實務出發，成為學生瞭解畫廊產業的最佳入門；全程錄音、整理成逐字稿，未來如能出版，除了是台灣畫廊經營史極珍貴的文獻，也必然成為市場經營重要的工具書。

其中有關「獨立策展人」的部份，收錄在第二章，作：

「很多人很想去進一步了解獨立策展人。但畫廊對於獨立策展人的想法是又愛又怕。國內某些單位是把獨立策展人使用過頭，產生很多與產業界的抵觸。

視覺藝術的策展人主要應具備一些條件：

● **策展論述。**

可從藝術史或是某個觀點去談論。但很多策展人的論述都是胡亂編撰的。甚至有遇過讀完整篇論述，仍然無法理解內容是什麼，講不出所以然。因此需要有一套根據跟方法，讓觀眾讀者了解，也不偏離展覽的主題，這才是對的。

● **完善的策展計畫。**

策展規模有大有小，狀況不同。因此完善的計畫非常重要。需要知道整個過程如何進行。

● **在業界的知名度。**

策展人的知名度能把一個展覽的定位再提高。一個展覽單位透過策展人的人脈，可以邀請到好的藝術家。通常畫廊的企劃或是負責人，就是內部的策展人。一般來說，通常畫廊鮮少會與策展人合作，除非有特殊目的。有些畫廊刻意尋找策展人來策展，希望能利用策展人知名度，拉高展覽的層次，或是尋找希望能合作的畫家。但是與策展人合作是有代價的，因此畫廊的立場都會衡量是否需要。好比說，某畫廊想跟中國當代藝術家王廣義、曾梵志…等合作辦展，但因為他們已經與其他畫廊簽約代理，無法與他們配合展覽。透過策展人從中牽線策畫。像是台灣與他們最熟識的策展人胡永芬，你就可以透過胡永芬取得展出這幾位知名藝術家的機會。許多年前，胡永芬就幫他們在台北藝術大學辦展，而當初那批作品被台南的某畫商買下，這畫商也因此獲利。所以假設今天策展人答應合作策畫展出，他就必須為展覽作安排、撰寫計畫等等。而畫家的代理畫廊是否會答應？通常是會的。因為在簽約時，有時候畫廊與藝術家會談妥，合約上註明若是他方邀請參加國際性重要展覽，代理畫廊同意後得進行之。目的上也是希望能協助提升藝術家知名度。

- **對藝術史的了解。**

　　如果對藝術史不了解，是很難策一個展覽的。比方說今天你要知道台灣的抽象，要做一個抽象畫展覽。你要如何去尋找台灣抽象脈絡？我們知道台灣抽象分為兩派，一為李仲生，再來就是林壽宇。李仲生有很多在室弟子；林壽宇剛過世，是台灣極簡派畫家，為霧峰林家後代。知名藝術家張永村、賴純純都是他學生。所以你必須了解脈絡，才能撰寫論述。甚至世界的藝術史脈絡都應該要知曉。若是能融會貫通藝術史，就能順利的策展。好比說蔣勳，大家都喜歡聽他講課，他把東西方藝術史整理得清清楚楚，因此他能講出一套脈絡，聽者就會覺得能夠理解，而他講話聲音又有磁性，培養了一群粉絲。

- **抓得住時尚的動脈。**

　　策展時不能太八股，尤其是現代，講究的就是能夠與社會環境相結合。

- 找到對的場地。

策展地方是室內或室外，條件完全不同，所遭遇到的狀況也不同，需要事先了解。這與合作對象有直接關係。通常策展是有一個主辦單位，美術館、畫廊、基金會的既有條件都不同。需要做一個了解。去看了艾未未在北美館的展覽，我看過很多次他的作品。很多年前我去德國看文件展就看過他的作品，當年是非常震撼的。但這次看到他的作品，展出空間太小，無法把好的藝術品氣勢表現出來，覺得非常可惜。如果你是一個策展人，你就必須考慮到場地的適當性，要注意到這些問題。

- 是否能邀請到符合主題的藝術家。

好比說你今天要做一個國內的展覽，五月畫會作為展出的主軸。若你有辦法邀請到畫會的領頭羊，其他人就好談了。但若是你找不對人，可能就不好辦了。五月畫會楊英風、劉國松，很辛苦地建立起畫會。但後來許多藝術家到國外，因而產生斷層。…另外舉例來說，台北畫會的李錫奇，也是以前東方畫會主要人物。他活動力非常強，又是目前的國策顧問，若是你想辦他們畫會的展覽，你能找到李錫奇，他就能幫你號召其他藝術家。這方面的資訊平常就必須做功課。

- 合作對象是誰？

美術館、畫廊、基金會…等團體，甚至現在還有建設公司。建設公司現在會運用建案來找人策展。我曾經碰過一個案子，在澳底。傑年建設經營的，在澳底那要把

2012 台北市立教育大學「藝術市場研究」第二學期課程表

藝術市場研究 II -- 藝術市場與行銷 2012年第二學期

指導老師 蕭耀

日期	星期	週數	課程內容	備註
		第一週	課程介紹：藝術品行銷策略I	
		第二週	藝術品行銷策略 II	
		第三週	新銳藝術家 如何出頭天	
		第四週	新銳藝術家的認知	
		第五週	與經營新生代藝術家業者相見歡	
		第六週	飯店型博覽會、百貨公司、公單位外展概要	
		第七週	參觀飯店型博覽會	
		第八週	另類行銷：網路、郵購、購物台	
		第九週	公共藝術與跨界合作	
		第十週	藝術品的價格	
		第十一週	藝術市場作價的觀察與判讀	
		第十二週	藝術市場明星化的判讀	
		第十三週	拍賣市場規則	
		第十四週	拍賣市場竅門學問多	
		第十五週	上拍賣會 內行看門道	
		第十六週	藝術市場剖析	
		第十七週	學生分組報告 I	
		第十八週	學生分組報告 II	

一個高爾夫球場變更為建地。找了21個有名的建築師，包含安藤忠雄。在那裡蓋21棟特殊建案。還沒開始之前希望能把當地炒熱。因此他找策展人在那裡展出雕塑作品。甚至希望能作一個藝術村，讓藝術家駐紮在那裡創作。因此他一直在物色能合作的對象。

策展人在畫廊策展。畫廊並不是每一檔都會找策展人，尤其都是有目的性的才會去找策展人協助。基金會則比較常尋找策展人。如果尋找的合作單位不同，工作分擔的程度也會不同。假設跟美術館合作，有美術館的人員能夠分工；畫廊合作有畫廊的人員能夠協助。但是基金會因為人手通常不足，因此許多行政作業必須自己承擔下來甚至獨力完成。最主要策展人需要有協調整合組織能力。舉例來說，知名策展人陸蓉之，她人脈非常好，也很有能力以及論述很強。再來行政工作的熟練，包含運費、報關、保險、稅金等等，這牽涉到整個展覽的支出。譬如說，把台灣的藝術家帶到中國展覽。照道理來說，若是有銷售就必須要報稅。但中國的稅金很高，稅被抽完就沒有利潤，因此在申請報關時是要選擇方式。是否要正式報關或是小三通？還有就是公關媒體的運作。

大部分被邀請的策展人因為有號召力、魅力才會被邀請。而策展人也要有很好的文宣能力。因此策展人的計畫書、論述是否能引起他人的注意、新聞點等都是很重要的。這都是公關媒體這個環節要做到的。

策展費用的計算方式。策展有很多計算方式。有的是拿固定金額。但其實策展人不是只拿這筆費用，有時候策展人也會回頭跟

2011 年台北國際藝術博覽會
與知名策展人陸蓉之合影

藝術家拿傭金抽成。甚至額外再與畫廊收取傭金等等。對策展人來說，通常兩種方式都能接受。但一般來說，只拿策展費用比較單純。有些有名的策展人手邊有一群長期合作的藝術家，只要有場地就能不斷的推廣這批藝術家的作品。如此對畫廊來說變成了競爭對手。因此如果畫廊請策展人來辦展，除了要給他們抽成，又留不住藝術家，如此對畫廊來說是沒有意義的。

表面上策展人似乎沒有牽扯到商業行為，形象很好，因此藝術家很愛跟隨策展人。且策展人沒有什麼盈虧的壓力，因為通常都是跟美術館、畫廊合作，又能拿到很多資源，提高知名度，與企業建立管道可以募款展出，建立社會人脈管道，又是公家機關要找的人才，甚至將來有機會開畫廊。

當今策展人比畫家、畫廊還更容易成名。很多展覽都用策展人的名字作宣傳，而非藝術家的名字，尤其是中國。這是一個很特殊的風氣。」

3 創作篇

在經營畫廊、獻身藝術產業的一系列努力中，血液中流著美術創作慾望的蕭耀，始終沒有放棄成為一個專業藝術家的心願。

早在1994年年初，他便為自己訂下所謂的「人生計劃」：

- 將每日生活分三節段：上午七時三十分至十二時（畫畫），中午十二時至下午七時經營首都、首府，下午七時至晚間十時運動。早上畫畫、下午工作、晚上運動。

- 畫畫：素描、水彩、油畫、版畫，在今年度至少要有30件滿意的作品，準備1995各項比賽。西洋美術史精通，《藝術家》每期務必看。

- 工作：首都本年度要盈餘200萬。首府本年度要盈餘100萬。

- 運動：將游泳的時間訓練到一下去1小時的運動量，訓練高爾夫到能上場。生活盡量正常。

1993年，正是「首都」開始推出第一檔原作展「水漣漪‧彩激盪」，並加人中華民國畫廊協會的第二年，似乎是和藝術家的廣泛接觸，更激化了蕭耀重回藝術創作的決心。儘管「畫廊經營者」和「藝術創作者」是否是可以並存、兼具的兩種身份？始終是行內許多人的質疑，但蕭耀卻自言：「正因為畫廊的經營，讓我有機會接觸的藝術家與藝文人士不計其數，經手過的藝術品多如牛毛，能夠從大師傑作

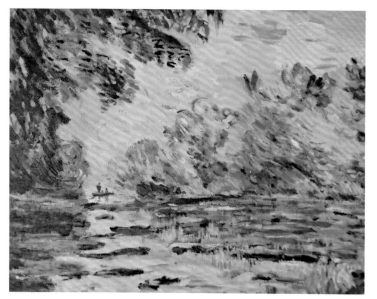

圖1‧風景（一） 油彩畫布 45.5×53cm

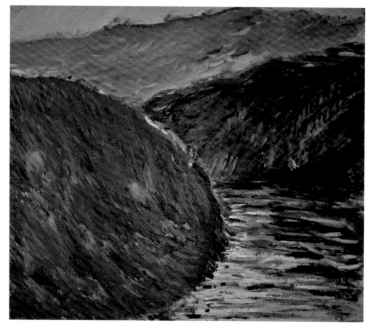

圖2‧風景（一） 油彩畫布 45.5×53cm

乃至當代藝術創作中有所學習，將藝術家
與藝術品的精髓，吸收成為創作時源源不
絕的養分之一。」

　　他甚至回顧自己學畫的經歷，
說：「其實我自幼即開始學習藝術創作，
比經營首都藝術的經歷還要資深！」

　　原來，除了幼年學校美術課程的表現
之外，蕭耀在國中階段，便曾拜師學習中
國傳統繪畫，從水墨書畫的運筆、用墨入
手；高中後，又學習油彩、素描，最後才
選擇壓克力彩作為主要的創作媒材，甚至
嘗試各種綜合媒材的探索；而攝影更是始
終未曾放手的喜好。至今仍保存完好的早
期油畫創作，及攝影作品，都可窺見蕭耀
曾經投注的用心與成果。

圖 3・靜物（習作）　油彩畫布　45.5×53cm

　　這些油畫作品，未標註年代，也未簽
名，都是10、15號到20號的作品，兩幅風
景，一為水景〈風景（一）〉（圖1）、
一為山景〈風景（二）〉（圖2）。水景
乙幅，以長滿水草的河面為主體，遠方有
一載人的小船，兩岸的翁鬱林木，採細碎
的筆觸畫成，天光水影，頗有印象派的趣

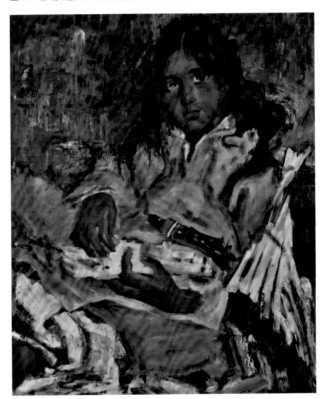
圖 4・人物 - 吉普賽少女　油彩畫布　61.5×53cm

味；另一山景，則以暗沈的色彩畫山體，山下仍有河流迂迴繞過，似乎
是一個夕陽時光的逆光取景，細長的筆觸，很有水墨山水的韻味。

　　另有一幅〈靜物（習作）〉（圖3），前方的陶罐，搭配後方藍白
方格的襯景桌布，相當細膩寫實的手法，充分掌握物象的質感，明顯是
畫室中初學者的練習之作，但也呈現出創作者一定的才華。

　　至於幾幅人物畫，包括〈吉普賽少女〉、〈持扇貴婦〉、〈倚椅

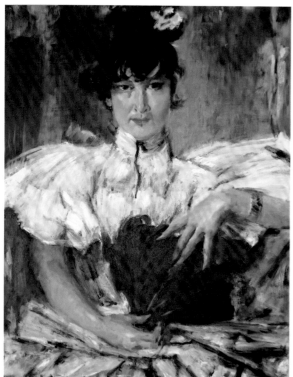

圖 5‧人物 - 持扇貴婦　油彩畫布　61.5×53cm

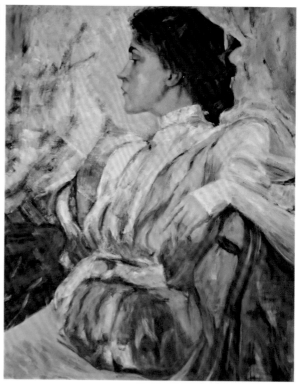

圖 6‧人物 - 倚椅仕女　油彩畫布　61.5×53cm

圖 7‧人物 - 香肩仕女　油彩畫布　61.5×53cm

圖 8‧人物 - 男　油彩畫布　61.5×53cm

圖9‧夫人肖像　油彩畫布
80.3×65.1cm

仕女〉、〈香肩仕女〉，及〈男〉等（圖4-8），應都是模擬西方畫作
的練習之作，全為15F大小的尺寸。倒是一幅25F的較大作品〈夫人肖
像〉（圖9），以蕭耀夫人廖小玟女士為模特兒，除了神采、面貌的神
似外，白色絲綢洋裝的衣褶、質感，乃至巴洛克風格坐椅的華美造型，
都可稱得上是一件成功的創作。

　　不過，這樣的作品，似乎對這位想要成為藝術家的蕭耀而言，還

不是真正的創作；從今日仍存的畫家筆記中，可以看出藝術家自我的要求與目標。他寫到：

「藝術的精神所在：

・創作出前所未有過的題材、想法；如蔡國強。

・材料不要受限擺設問題。

・架上繪畫已死？

・不要去想型態的描繪，只要去想它的形成內涵。

・呈顯：文字、時事、保育環境。

・視覺的美感、技法、色彩、構圖。

・文字走向會朝向抽象。

・時事走向變形敘述、未來主義、個人主義。」

（一）文字系列：

2006年，是蕭耀接任中華民國畫廊協會副理事長的第二年，他首次發表系列創作成果於首都藝術中心；隔年（2007）再發表於北京「中國國際畫廊博覽會」（CIGE），及「台北國際藝術博覽會」（ART TAIPEI）。這個名為「文字系列」的創作，持續了多年，成為他個人創作生命中的一個大項。他說：

「『文字系列』是我的創作中首次鮮明的定位，過去曾從事平面設計中鑽研美術字體的經驗，讓我對中文字的組合與構成有了不同的想法。我認為，繪畫若過於著重於形象的表現，則被會被『象』綁住，而『意』才是藝術表現所追求的極致；因此，『文字系列』的作品係以再次探究繪畫的方式，將本來已是藝術的中文字，再透過藝術的觀點轉化為畫作，活潑的傳遞我想表現的意涵。同時，藝術創作者時常會給大眾一股『入世』的灑脫，將藝術置於千里之外，難尋知音。但藝術即是社會的縮影與反映，以『出世』

之心將個人對吸收的資訊轉於畫布之上，將所有的評論、批判等『時事』，結合文字的解構，再次建構『時事』於創作之中，讓『藝術』不再是艱澀難以親近，更加地融入於『生活』之中，成為心靈的窗口。」

漢字本身的構成，就有所謂的「六書」，即：象形、指事、會意、形聲、轉注、假借；其中象形、指事是「造字法」，會意、形聲是「組字法」，轉注、假借是「用字法」。

嚴格而言，蕭耀的「文字系列」創作，和這些所謂的「六書」，均無直接的關聯；而是直接以現有的文字本身，進行「美術化」的改變。這樣的選擇，一方面和他早期擅長的「美術字」書寫，有較大的聯結與延續；二方面，美術化文字系列的創作，蕭耀認為是一般人較容易理解、接受，也是美術普及化的便捷管道。

蕭耀的「文字系列」是他創作中數量最多的一個類別，其中大多為2006年及2007年的作品。

最早的幾件「文字系列」，是以水彩為媒材來進行，如〈門〉（圖

圖10・門　2006　水彩畫紙
39.3×54.5cm

10)、〈心（一）〉（圖11）、〈永〉（圖12）等；其中，「門」字本身即具象形的特色，蕭耀的〈門〉，直接以兩扇紅門左右並列，上頭再以更重的紅色勾勒、書寫，「門」字的意象更顯；而中間兩個留白的部份，既是「門」字的結構，又像貼在紅門上的門神彩繪。紅、黑、白的大渲染趣味，似乎讓人容易聯想起他的好友、前輩畫家劉其偉的水彩作品。類似的手法，在〈心〉幅中亦可得見，先以紅色粗筆畫出「心」字的形狀，再在上頭加上較細的重紅筆劃；這個「心」字，是蕭耀多次創作的對象；媒材、手法或有不同，但將「、」擴大為「○」則是頗為一致的手法。至於「永」字，是一般書法學習者最先接觸的一個字，所謂「永字八法」的點、橫、豎、鉤、挑、彎、撇、捺，乃是構成中文字體的最基本筆法；但就蕭耀的〈永〉作而觀，他顯然不在著意於表現這些筆法、筆勢，而是以更具表現性的運筆，來呈顯「永」字所代表的「Forever」的內涵意象。

水彩媒材的流動、渲染，是這些早期「文字系列」的形象特色；但是很快地，蕭耀就發現：這種「文字系列」的創作，顯然需要更具思考性與結構化的時間累積，水彩的輕快、流動，似乎並不完全適合這樣的需求。因此，他開始轉向混合媒材的使用，讓創作能有更多思考、結構的空間，〈福到了〉（圖13）、〈家〉（圖14），和〈長扁之爭〉（圖15）、〈和平〉（圖

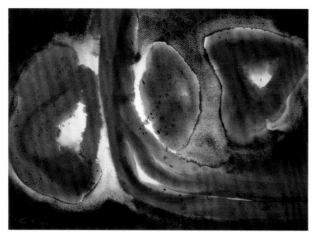

圖11‧心　2006　水彩畫紙　39.3×54.5cm

圖12‧永　2006　水彩畫紙　53.5×39cm

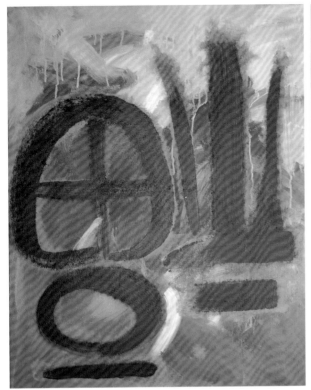

圖13 · 福到了　2006　壓克力顏料、畫布　91×72.5cm

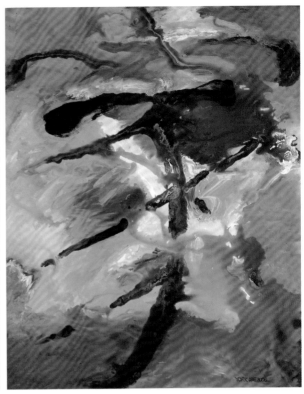

圖14 · 家　2006　水彩畫紙　91×72.5cm

16）、〈真善美〉（圖17），以及〈國〉（圖18）、〈你我他〉（圖19）、〈伏〉（圖20）、〈一個好人〉（圖21）等，應是這個階段的三線嘗試；首先是在較具色彩自由構成的背景前，凸顯出較清晰的「福」、「家」二字，而「福」字的倒置，正是民間春聯「福到（倒）了」的諧音暗示。

　　其次的〈長扁之爭〉，是在帶有空間感的背景中，將「長」、「扁」二字，分別拉長、壓扁之後疊合在一起，也就是將「扁」字變成為「長」字中間的一部份；這也是蕭耀將「時事」融入「文字系列」中的一個顯例，暗喻當年台灣政壇謝長廷與陳水扁二強之間的競爭。

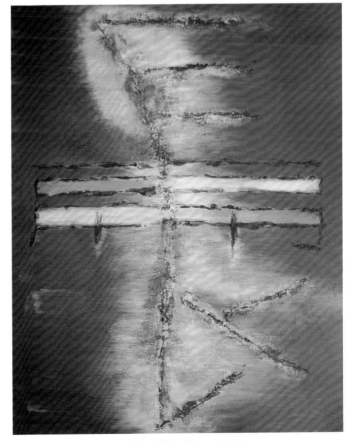

圖15 · 長扁之爭　2006　壓克力顏料、畫布　91×72.5cm

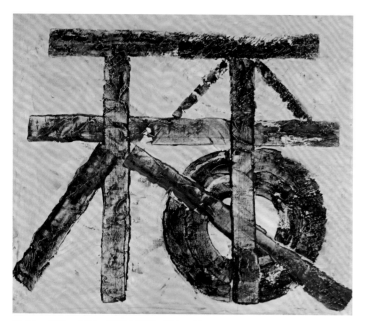

圖16・和平　2006　壓克力顏料、畫布　80×100cm

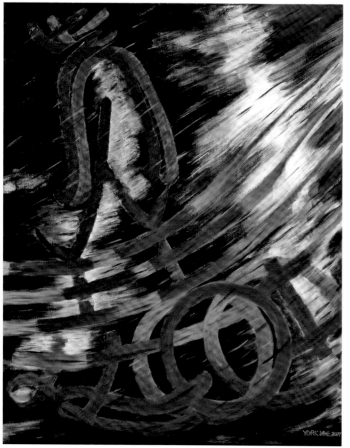

圖17・真善美　2006　壓克力顏料、畫布　100×80cm

至於〈和平〉乙幅，則是將「和平」二字規格化成結合在一起，形成如單輪腳踏車的形狀，似乎也喻意著：只要和平相處，便可共騎併進。

〈真善美〉乙作，則是納入動態、重疊，如未來主義繪畫般的時間效果，因左右的擺盪，而有鐘聲或音樂的聯想，應是來自電影《真善美》主題曲的啟發。

至於〈國〉、〈你我他〉、〈伏〉、〈一個好人〉等作，則回到所謂「書寫」（而非僅止「結構」）的意義上。同樣是色彩自由構成的背景，〈國〉幅以粗筆濃墨的類似書寫線條，表現出一種飽滿、穩重，如電腦黑體字的特質，但中的「口」部，卻是以圓圈的方式表出。〈你我他〉的書寫，改成如美術字的扁平硬筆，且三字連體，有些筆劃共用；除某些刻意留存的「飛白」外，「我」字末筆的「・」，更以背景的黑，加以擴大，成為畫面的均衡要素。而同樣強調「書寫」的線條動態，〈伏〉及〈一個好人〉則是有計劃地先將背景進行區塊的分隔、上彩，包括「伏」字中心偏右的那個紅點，以及〈一個好人〉右上方「子」字的白色頭部，然後再以扁筆沾黑

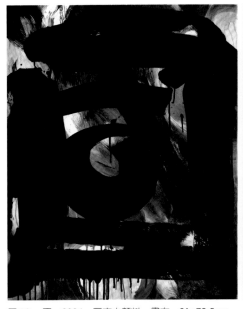
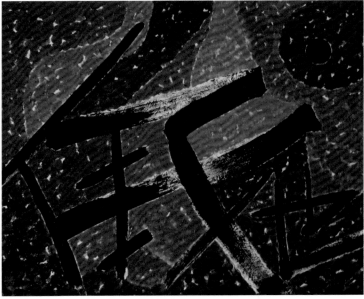

圖18 · 國　2006　壓克力顏料、畫布　91×72.5cm　　圖19 · 你我他　2006　壓克力顏料、畫布　72.5×91cm

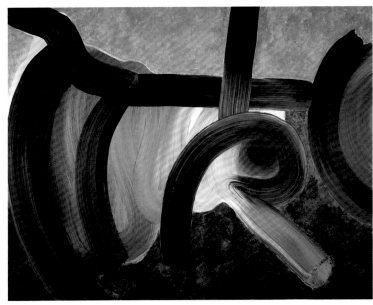
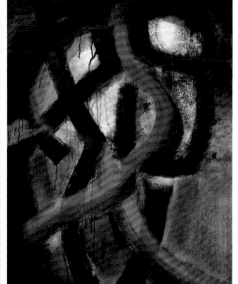

圖20 · 伏　2006　壓克力顏料、畫布　91×72.5cm

圖21 · 一個好人　2006
壓克力顏料、畫布
100×80cm

色油彩直接書寫，正如早期美術字的書寫方式，只是字體帶著篆書的結構趣味；〈一個好人〉甚至將橘色的篆體「人」字，疊加在黑色篆體的「好」字之前。

　　蕭耀「文字系列」的發展，從較偏感性表現的傾向，逐漸走向較具理性的方向發展，似乎是一個明顯可見的路徑。其中仍為2006

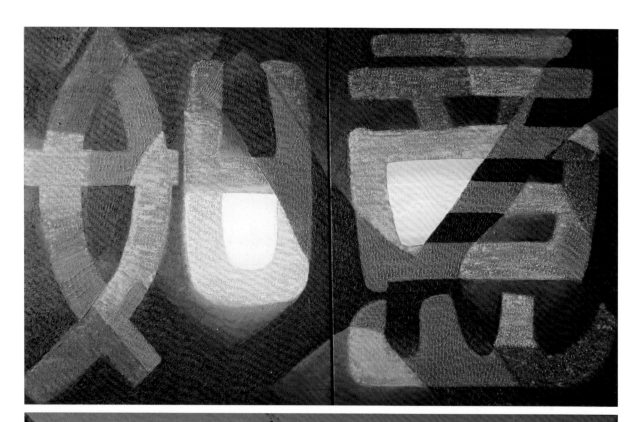

圖 24‧寶島新樂園　2006
壓克力顏料、畫布、報紙
162×97cm

年所作的〈如意〉（圖22）、〈門庭若市〉（圖23）、〈寶島新樂園〉（圖24），及〈錢〉（圖25）、〈凹凸〉（圖26）、〈品〉（圖27）、〈共〉（圖28）、〈心（二）〉（圖29）等作，就都帶著較強烈的結構傾向。

　　首先是以色彩分割手法、均衡並置的〈如意〉幅，在多層次的漸層變化中，有著一種愉悅、透明的視覺效果，中間黃白二色的並置，更有一種空靈、光亮的感覺，一如靈光的湧現。

　　〈門庭若市〉則是以消失點在畫面中央的一點透視法構成，將「門庭若市」四個字，並列疊合成一如建築物般的店面效果。〈寶島新樂園〉也是反映時事的一幅作品，採圖像拼貼的方式，將一些台灣政壇、社會的時事影像，安排成如供桌式的構圖；而下方白色如木構供桌的部份，事實上是「天下不和平」的幾個文字。至於〈錢〉幅，是以金文的字體，加上右下角外圓內方的寫實銅錢，對台灣唯「錢」是問、追逐金錢的社會風氣，提出批判。

[左頁上圖]
圖 22‧如意　2006
壓克力顏料、畫布
91×72.5cm ×2

[左頁下圖]
圖 23‧門庭若市　2006
壓克力顏料、畫布
80×100cm

圖 25・錢　2006　壓克力顏料、畫布　91×72.5cm

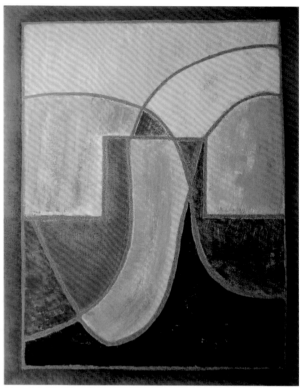

圖 26・凹凸　2006　壓克力顏料、畫布　91×72.5cm

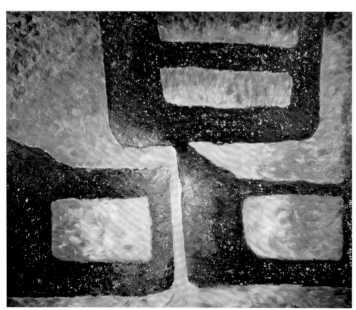

圖 27・品　2006　壓克力顏料、畫布　53×65.5cm

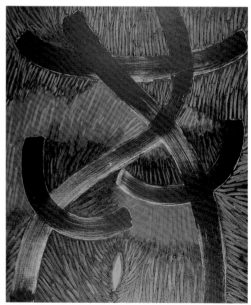

圖 28・共　2006　壓克力顏料、畫布　65.5×53cm

〔右頁上圖〕圖 29・心　2006　壓克力顏料、畫布　65.5×72.5cm
〔右頁下圖〕圖 30・契合　2009　壓克力顏料、畫布　100×80cm

這個時期蕭耀的「文字系列」創作，逐漸加入更多主觀，乃至批判的圖像表現，如〈凹凸〉乙幅，是將「凹」、「凸」二字，一反一正拼合，再以弧線分割；這當中自有凹凸的形象意義外，也具男女交合的情慾暗示，應是蕭耀相關主題的最早表現。2009年另有以幾何低限手法創作的另幅〈契合〉（圖30），也是以凹凸二字為原型。

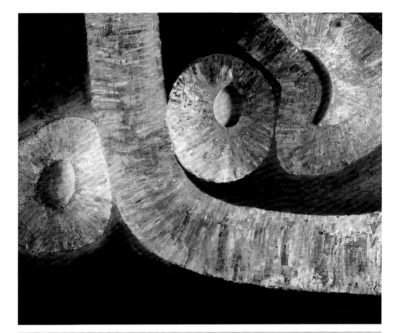

〈品〉幅則是以三個「口」字併成，閃閃發亮的色彩佈局，顯然也在表達「品」（Quality）字的文字意涵，亦即：品質、品味之意；而這些作品，在畫面質感上的刻意形塑，自然都和文字本身蘊含的意義有關。〈共〉幅一如之前所提的〈伏〉幅，以篆文寫成，是雙手共撐一個「廿」的形狀，其實那也是雙手手掌平伸並合而成的形狀，既有供給、供奉，也有總共、共同的意義。

至於將線條本身當成造型的〈心〉幅，則就原本的「、」形筆劃，擴大成「○」形，使這個原本就是心臟形的象形字，成為另一種具立體化的造型。

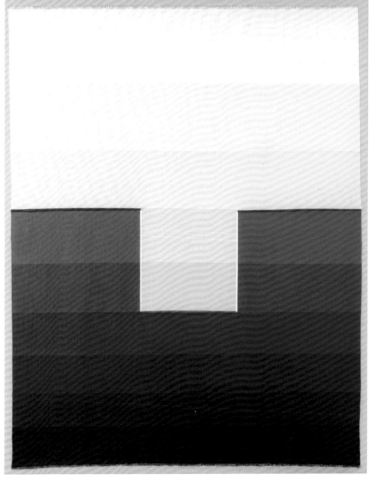

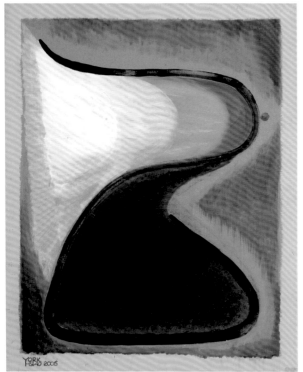

圖 31・己　2006　壓克力顏料、畫布　65.5×53cm

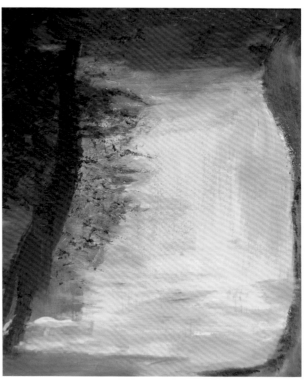

圖 32・乃　2006　壓克力顏料、畫布　72.5×60cm

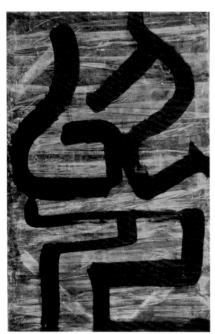

圖 33・仙人　2006　壓克力顏料、畫布
91×60.5cm

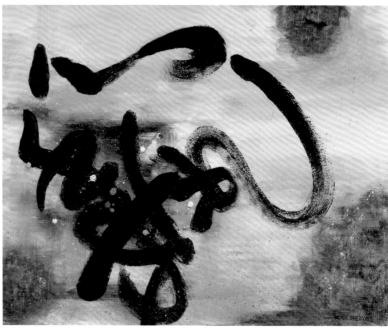

圖 34・心閑手敏　2006　壓克力顏料、畫布　80×100cm

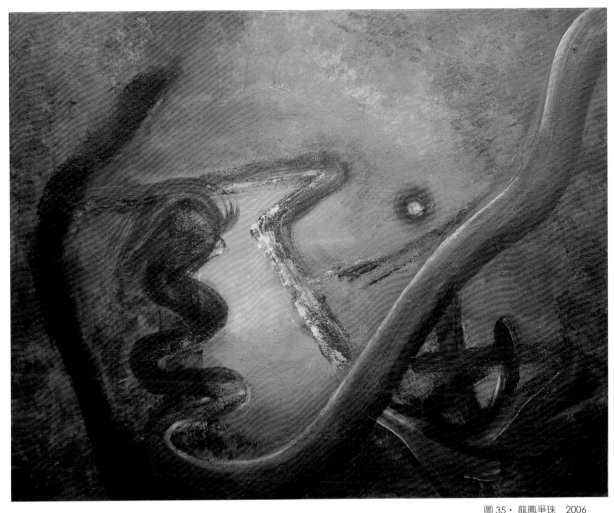

圖 35 · 龍鳳爭珠　2006
壓克力顏料、畫布
72.5×91cm

　　在同樣以字型本體為基礎出發形成的畫面造型中，〈己〉（圖31）、〈乃〉（圖32），和〈仙人〉（圖33）等，是字形被隱藏而較難被辨識的幾幅；前二幅均來自女性乳房的側面造型；後一幅則是甲骨文的結構。顯然為了「文字系列」創作，蕭耀應也一定程度地對古文字學進行了接觸與瞭解；更有甚者，〈心閑手敏〉（圖34）和〈龍鳳爭珠〉（圖35），則將草書的精神，化為創作的主題，在線條的揮舞、結構中，但存其意，已失其形。

　　相對於前述從造型出發的文字創作，2006年年底也開始發展出一批較從意義上出發的作品，如：〈樂〉（圖36）、〈愛〉（圖37）等。〈樂〉幅將字體結構化為一個小丑的造型，是一個將快樂帶給人們

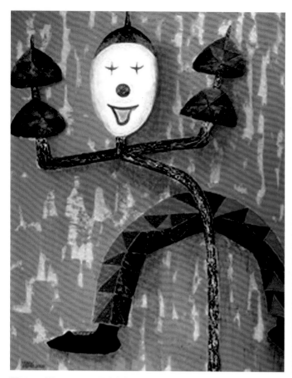

圖36‧樂 2006 壓克力顏料、畫布 91×72.5cm

圖37‧愛 2006 壓克力顏料、畫布 91×72.5cm

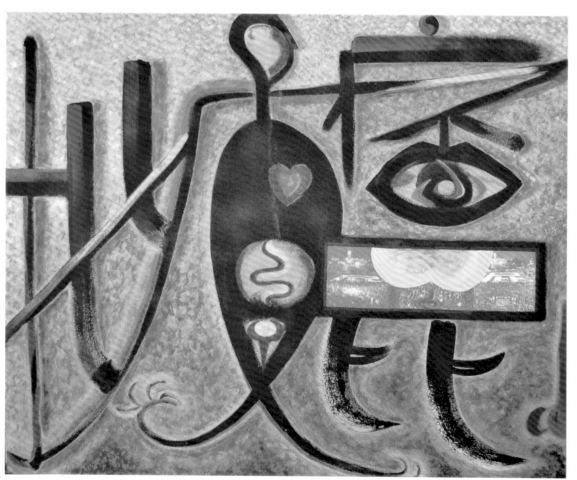

圖38‧ㄉㄧ-ㄉㄧ-ˊ ㄉㄧ-ˇ ㄉㄧ-ˋ 2007 壓克力顏料、畫布 162×120cm

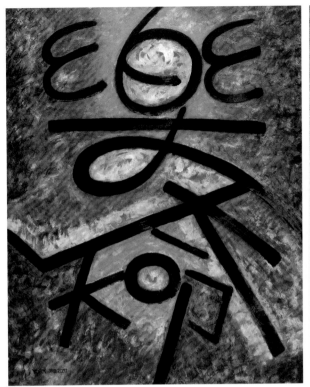

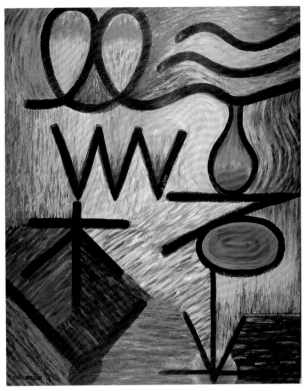

圖39‧樂天知命　2007　壓克力顏料、畫布　100×80cm

圖40‧水滴石穿╱繩鋸木斷　2007　壓克力顏料、畫布　100×80cm

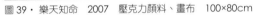

的角色；而〈愛〉幅，則除中心紅色心臟的寫實造型外，更將整個「愛」字裝點成如黃金般的價值，代表人間至大的珍寶，正是「愛」。

2007年也展開一批以多字構成的創作，如：〈ㄆ一 ㄆㄧˊ ㄆㄧˇ ㄆㄧˋ〉（圖38），以黑色線條構成，中間加入一些人體的局部，但仍可窺見暗「批、皮、痞、屁」等字形，其中部份筆劃共同，而「屁」字的長方形框內，則有一個人的屁股形狀。

同樣以多字結構而成的作品，另有：〈樂天知命〉（圖39）、〈水滴石穿╱繩鋸木斷〉（圖40）、〈卓爾不群〉（圖41）、〈天馬行空〉（圖42）、〈四海一家〉（圖43）、〈心

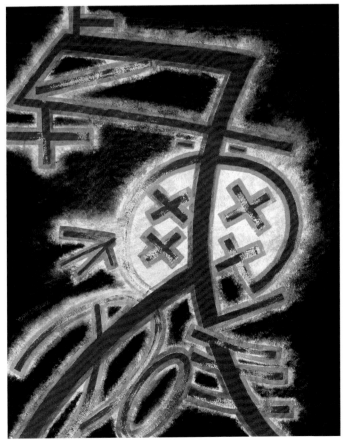

圖41‧卓爾不群　2007　壓克力顏料、畫布　100×80cm

清智明〉（圖44）等作，分別用不同的字體或手法來進行表現，有的直接以字體變形、結構，有的則化為符號來暗示其義，特別是〈水滴石穿／繩鋸木斷〉一作。

相對於前述的這批成語創作，也有一批以圖像構成為主要趣味的作品，如：〈真心〉（圖45）、〈如魚得水〉（圖46）、〈苦盡甘來〉（圖47）等；〈真心〉像是一台載著一顆愛心為禮物的手推車、〈如魚得水〉將「如」字化身為魚身與圓球、〈苦盡甘來〉則

[右頁上圖]
圖 43 · 四海一家　2007
壓克力顏料、畫布
80×100cm

[右頁下左圖]
圖 44 · 心清智明　2007
壓克力顏料、畫布
116.5×91cm

[右頁下右圖]
圖 45 · 真心　2007
壓克力顏料、畫布
100×80cm

圖 42 · 天馬行空　2007
壓克力顏料、畫布
116×91cm

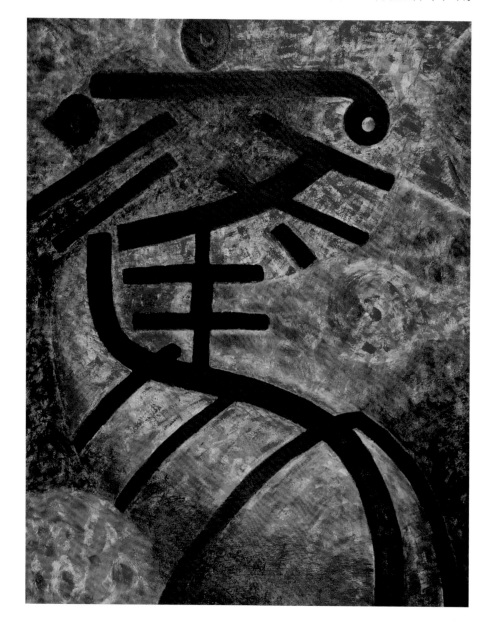

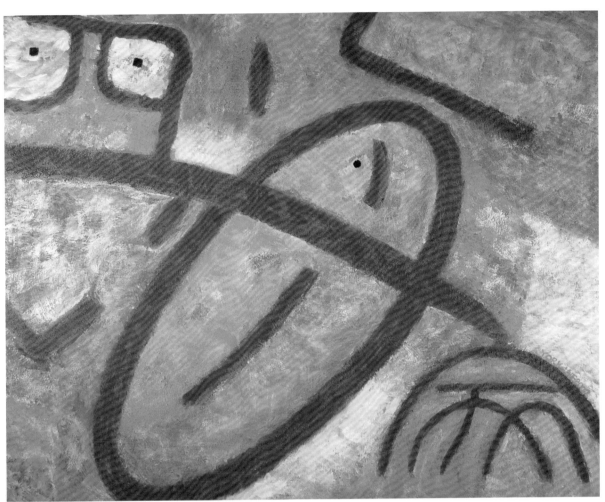

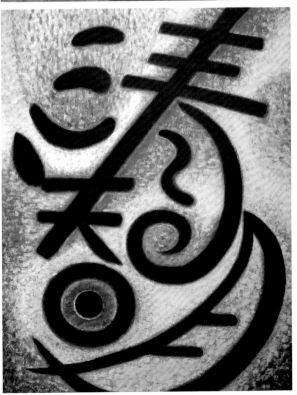

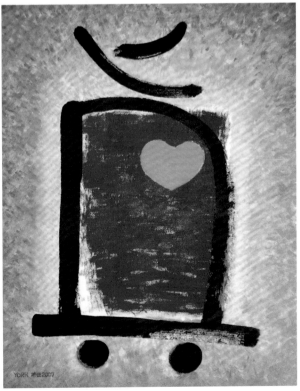

圖 46．如魚得水　2007　壓克力顏料、畫布　100×80cm

圖 47．盡苦來　2007　壓克力顏料、畫布　100×80cm

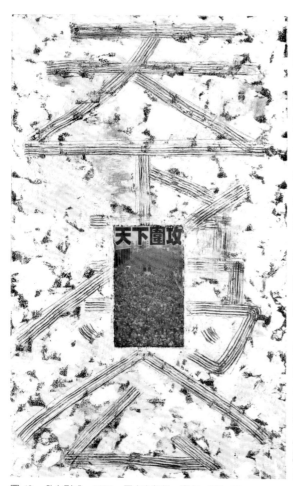

圖 48．外在形式　2007　壓克力顏料、畫布　130×80cm

圖 49．內在隱象　2007　壓克力顏料、畫布　130×80cm

將「甘」、「苦」一正一反並置如兩個茶杯。

　　2007年的「文字系列」創作中，另有一批和時事相關的作品，以細黑複線為筆劃，結合部份拼貼圖像或文字簡報如：〈外在形式〉（圖48）、〈內在隱象〉（圖49），及〈怒〉（圖50）等。其中，〈外在形式〉的文字是「天下為公」，但中間的圖像卻是當年「紅衫軍」包圍總統府的「天下圍攻」畫面；而〈內在隱象〉的文字則是抗議陳水扁的「反貪腐」。至於〈怒〉作，則是更直接地以「怒」字為核心，放射出一些抗議的報章標題：「國慶、圍攻、大嗆扁」、「紅龍圍攻，倒扁聲震天響」、「倒扁三段圍牆，上午等待、下午靜坐、明天包圍」……等等，也可窺見蕭耀在公共事務上，特別對政治的關心與投入。

圖50・怒　2007
壓克力顏料、畫布
80×100cm

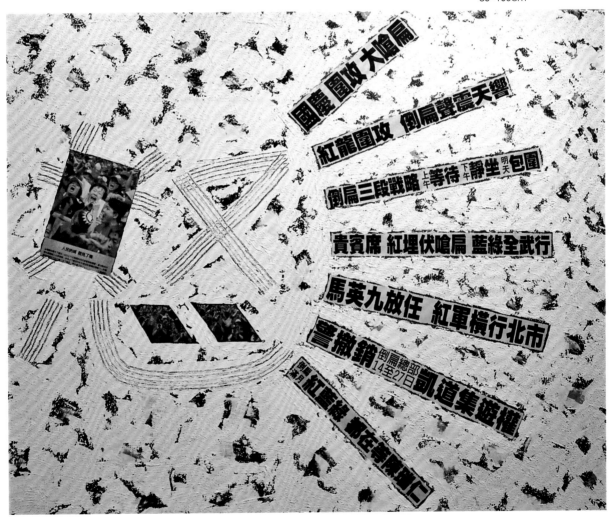

相對於大批具結構與理性批判的創作，2007年的「文字系列」，
也有一些比較感性書寫且抽象的作品，如：以毛筆草書大筆勾勒而
成的〈山〉（圖51）；也是以毛筆書寫，將兩字結合成一字的〈如
意〉（圖52）；同樣以毛筆書寫、大筆拉開形成跨幅構成的〈隨心所
欲〉（圖53）；以及將「生生」二字以白色串連成一體，「不」字以
青色疊合在「生生」之前，而「息」字拆成「自」、「心」兩半，
以黑色放在後面的〈生生不息〉（圖54）；和形成山嶽形態的〈天
長地久〉（圖55）；紅綠相映如水紋的〈成人之美〉（圖56）；乃

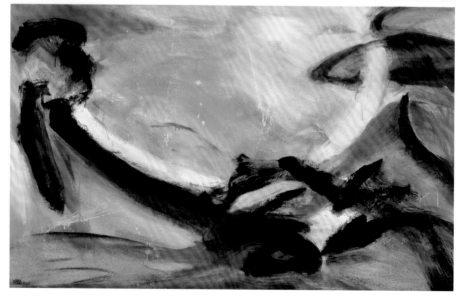

[上左圖]
圖51・山　2007
壓克力顏料、畫布
72.5×60.5cm

[上右圖]
圖52・如意　2007
壓克力顏料、畫布
100×80cm

[下圖]
圖53・隨心所欲　2007
壓克力顏料、畫布
100×80cm×2

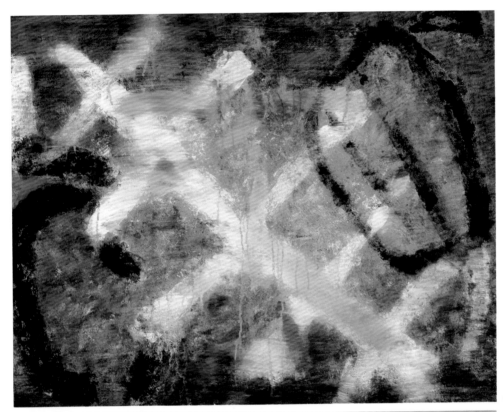

圖 54 · 生生不息　2007
壓克力顏料、畫布
80×100cm

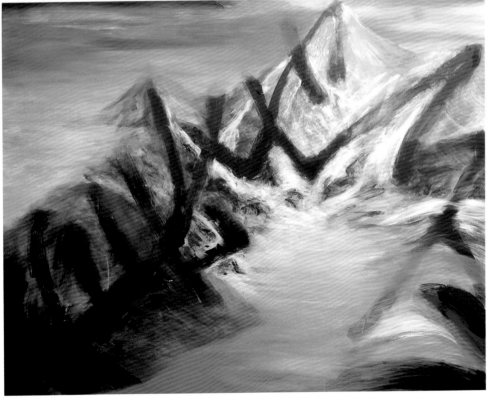

圖 55 · 天長地久　2007
壓克力顏料、畫布
120×162cm

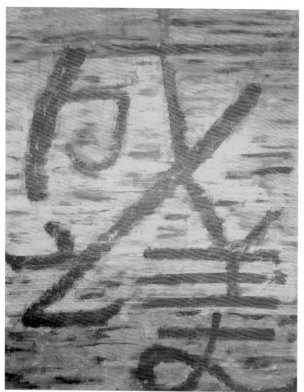

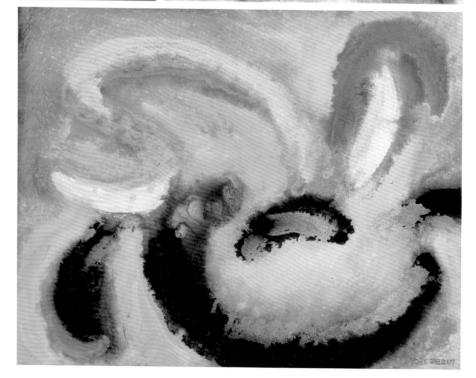

[上左圖]
圖 56・成人之美　2007
壓克力顏料、畫布
100×80cm

[上右圖]
圖 57・川流不息　2007
壓克力顏料、畫布
100×80cm

[下圖]
圖 58・心心相印　2007
壓克力顏料、畫布
80×100cm

至「川」「流」二字合一、流動如河中文字的〈川流不息〉（圖57）；
兩心正反相映的〈心心相印〉（圖58）等，似乎都是在那些政治抗爭底
下，另一批讓創作者更能抒發情感、創意的作品。

「文字系列」創作的高峰期，集中在2006、2007這兩年，但之

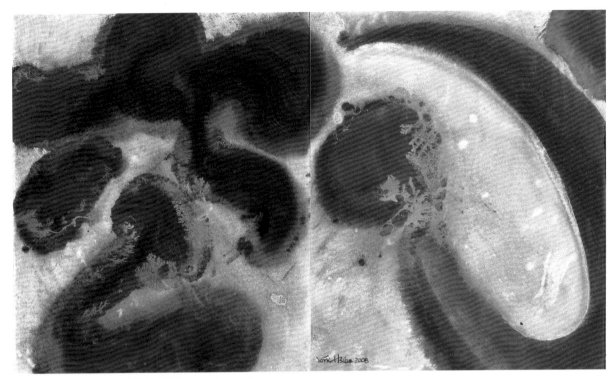

圖 59・空心 2008 壓克力顏料、畫布 53×45.5cm×2

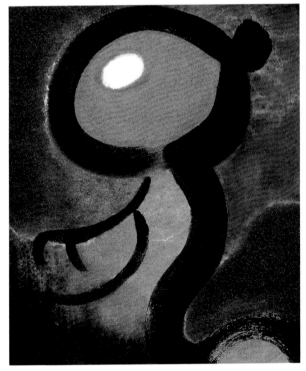

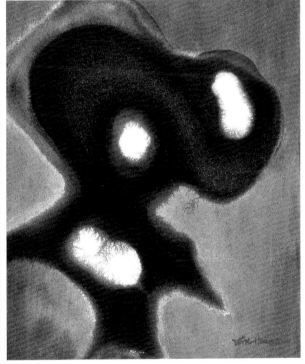

後，陸續有作品出現；如：2008年的〈空心〉（圖59）、〈誕生〉（圖
60）、〈品能〉（圖61），及〈政治就是這麼一回事〉（圖62）等，其
中的〈政治就是這麼一回事〉，高120公分、寬162公分，以黑色硬邊
線條聯結而成，加上一些政治活動的照片，以及撲克牌的梅花、方塊、

[左圖] 圖 60・誕生 2008
壓克力顏料、畫布
53×45.5cm

[右圖] 圖 61・品能 2008
壓克力顏料、畫布
53×45.5cm

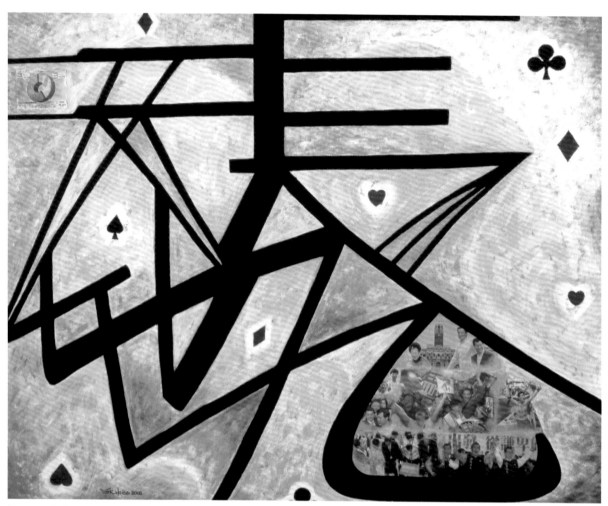

圖 62 ‧ 政治就是這麼一回事
2008 壓克力顏料、畫布
120×162cm

紅心，及黑桃，象徵政治如賭局的拉扯，既鬥爭又娛樂。

2009年則有〈鼎〉（圖63）、〈盼〉（圖64）、〈正在甦醒的藍〉（圖65）、〈心清智明（二）〉（圖66），和〈忍武〉（圖67）等。〈正在甦醒的藍〉其實就是一個「光」字的結構；而〈盼〉則是較特別地以一種立體結構的方式，疊合了「目」與「分」的兩個偏旁。

而2010年，再有〈合〉（圖68）、〈匕〉（又名〈突破〉）（圖69）、〈源〉（圖70）、〈亂〉（圖71）等作，分別從圖示、象形、時事等角度入手，形成不同思維的構成；其中〈合〉與〈匕〉頗有姊妹作的相似性。2011年的〈貪‧嗔‧癡〉（圖72），筆劃均化為圖形，以三聯幅的方式，進行較具繪畫性的表達。

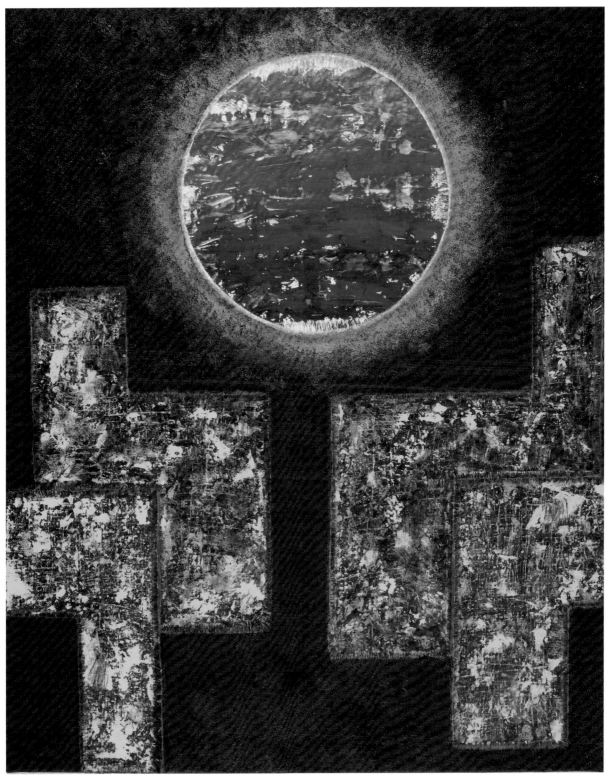

圖 63・鼎　2009　壓克力顏料、畫布　65×53cm

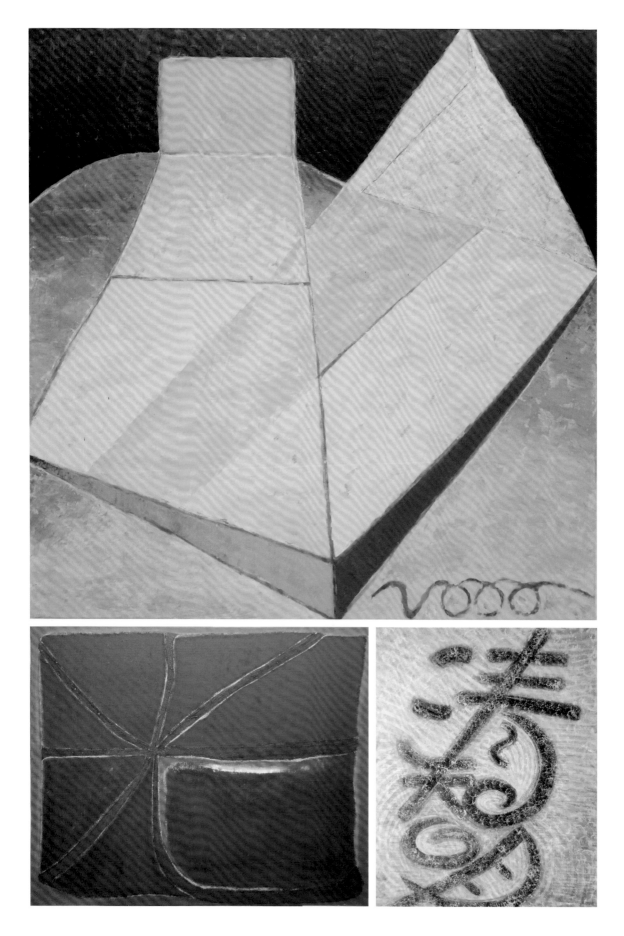

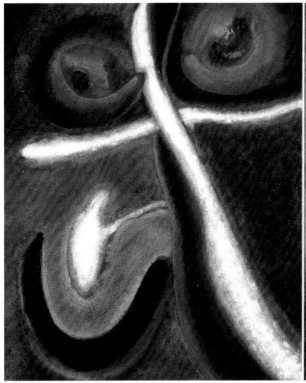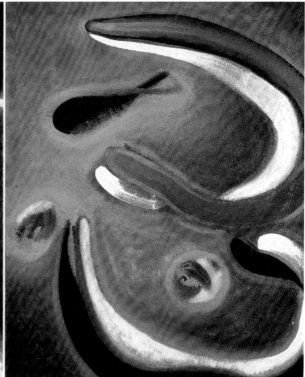

圖 67 · 忍武　2009　壓克力顏料、畫布　20F×2

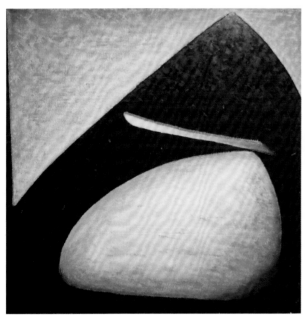

圖 68 · 合　2010　壓克力顏料、畫布　100×100cm

圖 69 · 匕（突破）　2010　壓克力顏料、畫布　100×100cm

[左頁上圖] 圖 64 · 盼 2009　2009　壓克力顏料、畫布　100×100cm
[左頁下左圖] 圖 65 · 正在甦醒的藍　2009　壓克力顏料、畫布　80×100cm
[左頁下右圖] 圖 66 · 心清智明（二）　2009　壓克力顏料、畫布　100×80cm

圖70‧源 2010 壓克力顏料、畫布 80×100cm

圖72‧貪‧嗔‧癡 2011 壓克力顏料、畫布 100×80.3cm×3

圖71・亂　2010
壓克力顏料、畫布
100×100cm

（二）臉書系列

　　「臉書」是當代電腦網路的一個平台名稱，所謂的「facebook」，
但蕭耀取其字面意義，在文字系列的創作中，凸顯了一批形象上類似人
臉的作品。

蕭耀說：

「網際網路與雲端科技的便利性，影響了人們的生活。人們變得善於在虛擬世界中，隱藏真實的自我。畫作中一張張的臉譜表象的喜怒哀樂，是諷刺人們逃避現實、扭曲自己的一面。藉著創作提醒觀賞者，能夠在真實生活中找回自己。」

最早的一幅「臉書系列」，應是2006年的〈問〉（又名〈為什麼？〉）（圖73）。〈問〉幅是將「門」字上方方格內的兩條橫線，改成兩隻眼角向下的眼睛，似乎迷惘、無知的模樣，而「門」字下方的「口」部，則畫得像一個開口欲「問」的嘴形……；全幅除了結構上的佈局，再以色彩加以填充，也表現出某種曖昧、迷惑的氛圍。

至於同年（2006）的〈發（一）〉（圖74）幅，則像一個開口笑的人臉造型，上頭旋轉、發亮的眼睛，配上下方一個猶如日本鳥居的牌坊，紅、黑、銀的色彩，暗示了「幸運」、「發財」的賭場氛圍。

2007年，又有同名為〈發（二）〉（圖75）的作品，畫幅下方的鳥居造型，改成類似廟宇中的「筊杯」，也是帶著祈望發達的現實想望。

延續兩幅〈發〉作的

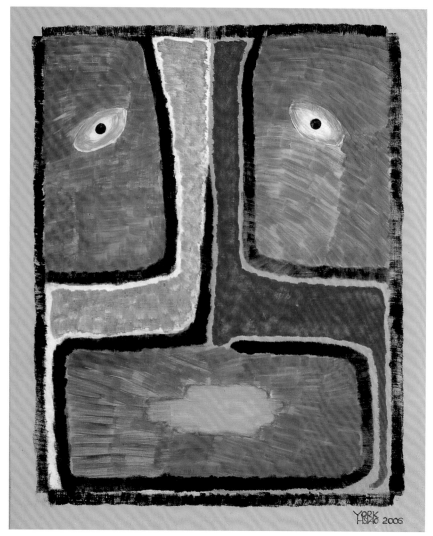

圖73‧問（為什麼？）
2006　壓克力顏料、畫布
65.5×53cm

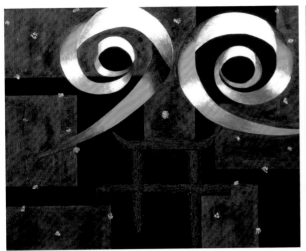

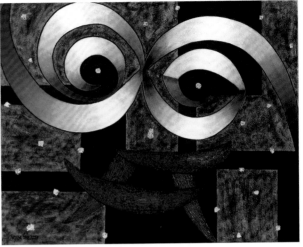

圖74‧發（一） 2006 壓克力顏料、畫布 72.5×91cm　　　圖75‧發（二） 2006 壓克力顏料、畫布 72.5×91cm

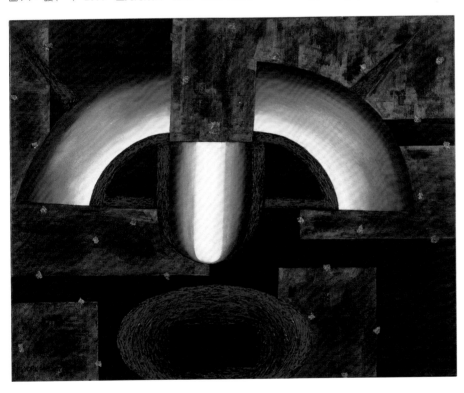

圖76‧雙喜 2007
壓克力顏料、畫布
72.5×91cm

手法，2007年又有〈雙喜〉（圖76）之作，這件作品仍是採紅、黑、
銀的色調，但雙喜合一，下方只留一「口」字造型，形成一個人臉的造
型。

　　將文字化為畫面的分割結構，〈誠〉（圖77）也是一件代表之作。
左半部的「言」字，以金文的兩個正反三角形，搭配下方化為一顆紅心

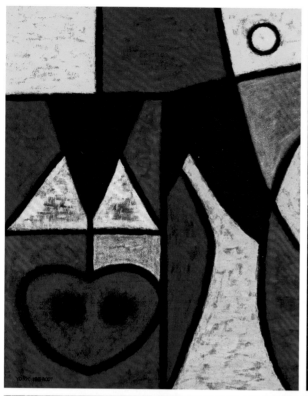
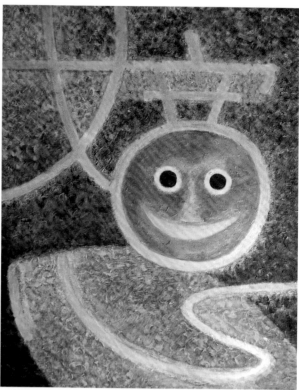
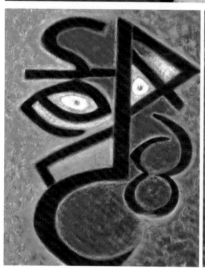
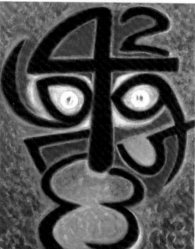
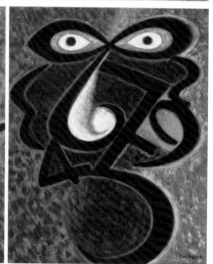

的「口」邊，看來也是人臉的形態；而右半邊的弧線及右上角的圓圈，則隱約可以看出是「成」字的結構。

此外，以阿拉伯數字構成類似人臉的〈數字遊戲〉（圖78），三幅並列，正面、側面稍有不同，頗富畢卡索立體主義繪畫的趣味。

2007年，亦有一批以較偏淡雅色彩的臉書型「文字系列」，包括：〈寬恕〉（圖79）、〈哲〉（圖80）、〈行雲流水〉（圖81），及〈耍寶〉（圖82）等。前兩幅是在畫幅局部加入人臉或眼睛的造型；

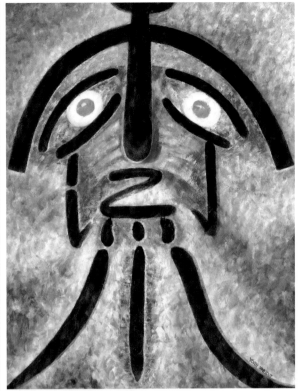

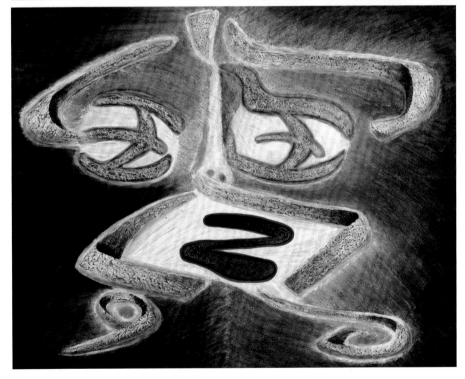

後兩幅則整幅構成臉部造型，特別是〈行雲流水〉就像一位留著長鬍鬚
的老人正面，〈耍寶〉幅則像個頑皮的小孩。

　　以上的「臉書系列」，基本上可以看成是「文字系列」的一個

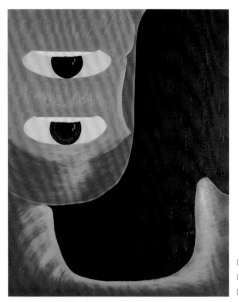

延伸；而2009年的〈夢見倉頡〉（圖83），及2010年的〈智者的象徵〉（圖84）、〈酷〉（圖85）、〈浴火鳳凰〉（圖86）、〈重生圖騰〉（圖87）、〈塵世年輪〉（圖88）、〈塵世吶喊〉（圖89）等，和2011年的〈另一張臉〉（圖90），則均帶著一種較具象徵與隱喻意義的神話趣味。〈夢見倉頡〉取材自相傳古代造字的聖人，有所謂的「雙瞳四目」；〈智者的象徵〉以繁複的符號，呈顯智者造字的智慧；而〈酷〉和〈另一張

[左圖] 圖 83・夢見倉頡　2009　壓克力顏料、畫布　100×80cm
[下圖] 圖 84・智者的象徵　2010　壓克力顏料、畫布　80×100cm
[右頁圖] 圖 85・酷　2010　壓克力顏料、畫布　116×91cm

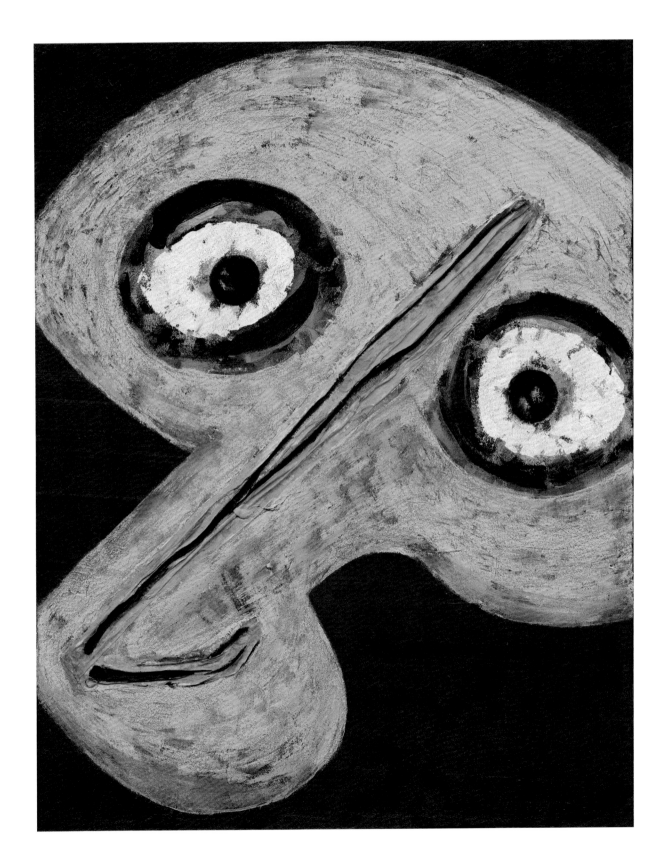

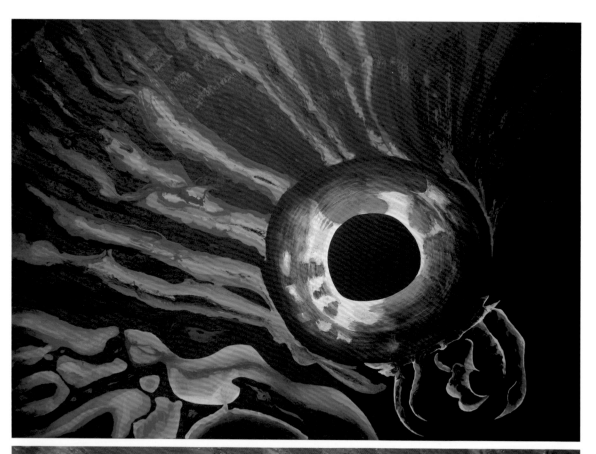

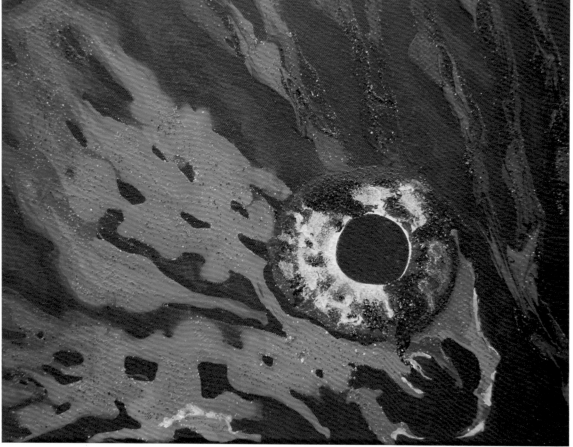

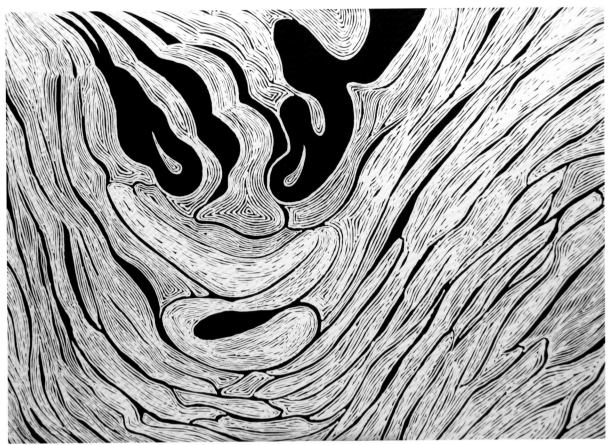

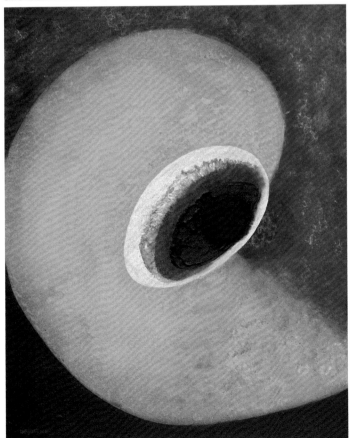

[上圖] 圖88・塵世年輪　2010　壓克力顏料、畫布
162×227cm

[下左圖] 圖90・另一張臉　2011　壓克力顏料、畫布
100×80cm

[下右圖] 圖89・塵世吶喊　2010　壓克力顏料、畫布
162×227cm

[左頁上圖] 圖86・浴火鳳凰　2010　壓克力顏料、畫布
162×227cm

[左頁下圖] 圖87・重生圖騰　2010　壓克力顏料、畫布
162×227cm

臉〉似乎都是非現實中的特異人物造型。至於〈浴火鳳凰〉和〈重生圖
騰〉來自中國上古火鳥的傳說，〈塵世年輪〉和〈塵世吶喊〉則似日本
傳說中的人物木雕版畫。

　　2012年則有一批脫離文字制約、完全以人物臉部表情為畫面主題
的「臉書系列」，包括：結合細繩完成的〈臉書1：如履薄冰〉（圖
91）、加上拓印技法的〈臉書2：面具（又名〈歌聲魅影〉）〉（圖
92）、以黑褐重色快筆圈畫的〈臉書3：招財〉（圖93）、以紅黑二色
結構而成如國劇臉譜的〈臉書4：泉源〉（圖94）、直接以人臉側面

圖91・臉書1：如履薄冰
2012　壓克力顏料、畫布
100×80cm

[右頁上左圖]
圖92・臉書2：面具　2012
壓克力顏料、畫布
100×80cm

[右頁上右圖]
圖93・臉書3：招財　2012
壓克力顏料、畫布
100×80cm

[右頁下左圖]
圖94・臉書4：泉源　2012
壓克力顏料、畫布
100×80cm

[右頁下右圖]
圖95・臉書5：側臉　2012
壓克力顏料、畫布
100×80cm

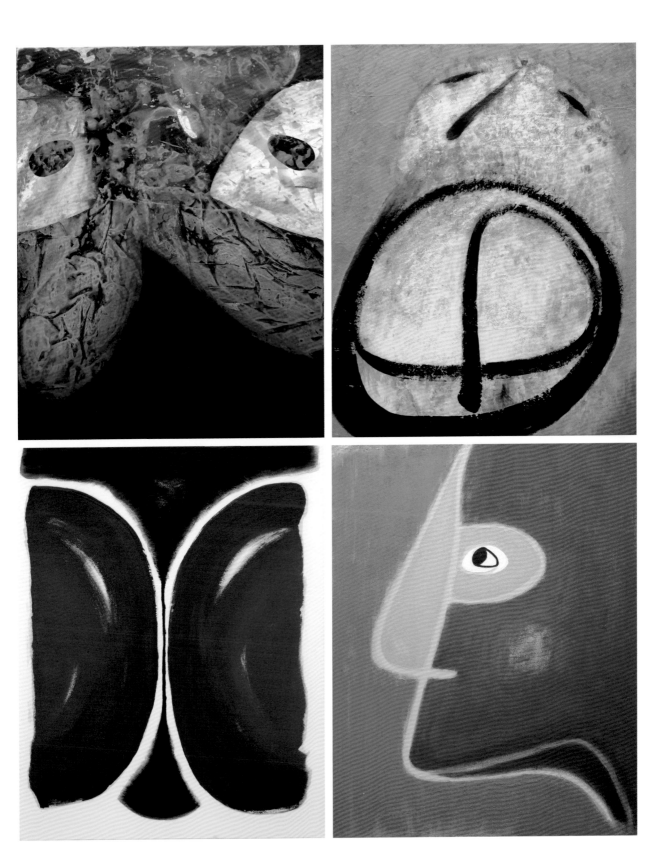

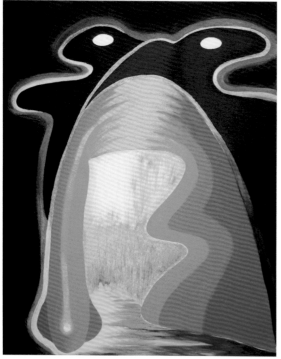

圖96‧臉書6：信口開河　2012　壓克力顏料、畫布　100×80cm

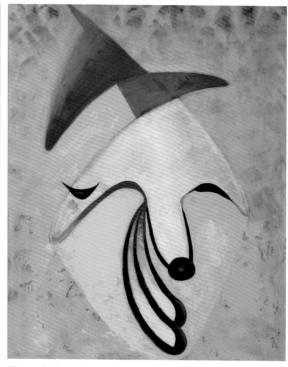

圖97‧臉書7：小丑　2012　壓克力顏料、畫布　100×80cm

圖98‧心靈發條　2017　壓克力顏料、畫布　130×97cm

圖99‧愛的心聲　2016　壓克力顏料、畫布　130×97cm

圖 100・正中下懷　2017　壓克力顏料、畫布　91×73cm

圖 101・笑口常開　2017
壓克力顏料、畫布
91×73cm

[右頁上圖]
圖 102・男與女　1996
壓克力顏料、畫布
41×32cm

[右頁下圖]
圖 103・上海寶貝　2009
壓克力顏料、畫布
72.5×91cm

為造型的〈臉書5：側臉〉（圖95）、強調張口誇示的〈臉書6：信口
開河〉（圖96），以及紅鼻、歪嘴，戴著綠帽的〈臉書7：小丑〉（圖
97）等。這是蕭耀創作生涯中，較以個人意念為主軸出發、完成的一批
作品。

　　2016年之後的「臉書系列」，進入一個富強烈「性」暗示的階
段。2016年的〈心靈發條〉（圖98）、〈愛的心聲〉（圖99），及
2017年的〈正中下懷〉（圖100），都可以明顯窺見男性生殖器的造

型，甚至可以說：「性」正是藝術家創作最大的原動力。而2017年的〈笑口常開〉（圖101），則暗含一個古文的「吉祥」原型，也是吉祥喜樂的臉型。

（三）情慾系列

關於男女情慾的主題，早在1996年就有〈男與女〉（圖102）一作的創作，以線條的勾勒造型，表達兩位相互擁抱的男女；其中，兩人的頭部各有一個圓形，向下拉出一個長形而圓頭的造型，類似男性的陽具；而左側女性的大腿和男性大腿的交錯處，則有類似一個女性陰戶的開口；陽具和陰戶的接觸，一如男女的交合。這個極具社會禁忌的題材，卻是人類生命延續最大的課題。

2009年間，再有〈上海寶貝〉（圖103）、〈拼經濟〉（又名〈美國夢〉）（圖104）、〈古代現代〉（圖105）等幾件作品，分別以寫實裸女、象徵豐盛的乳房，以及暗含男女交合的古壁畫圖形，來對「情慾」的主題

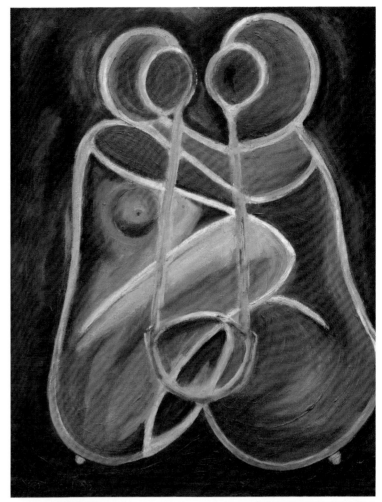

再次探討；而2010年又有〈星星知我心〉（圖106），是帶著陰陽調和與魚水之歡暗示的作品。但《情欲系列》的真正全力投入，則是2011年之後，以「好色之圖」為題名，創作了大批作品，成為其生涯創作中，數量僅次於「文字系列」的一個主題。

蕭耀曾在2017年台北當代藝術館個展「好色之ㄊㄨㄟ」的序言中自述：

「『好色之ㄊㄨㄟ』的創作中，是情慾昇華的表現。我認為藝術是人類慾望壓抑後的精神昇華；當情慾成為創作的原動力，秉持著以愛的原動力而創作，透過這種行為的醞釀、體現、轉化、昇華為藝術創作，而以情慾之型式賦予此種

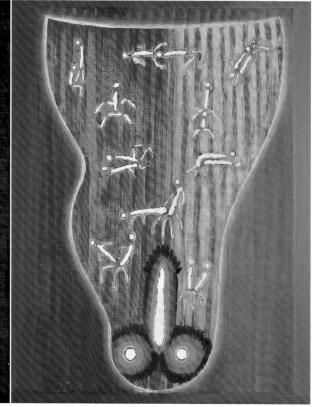

愛的轉化，是人性高尚情操的顯現。因此，「情慾昇華」的結果，是藝術家創作的結晶；更精確的註解，就是生命的創造。」

「情慾系列」大幅展開的2011年，分別有：〈君子好逑〉（圖107）、〈渴望〉（圖108）、〈你在看我嗎〉（圖109）、〈情不自

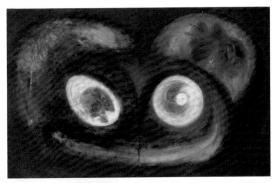

圖106‧星星知我心　2010
壓克力顏料、畫布
100×80cm×2

[左圖]
圖107‧君子好逑　2011
壓克力顏料、畫布
130×97cm

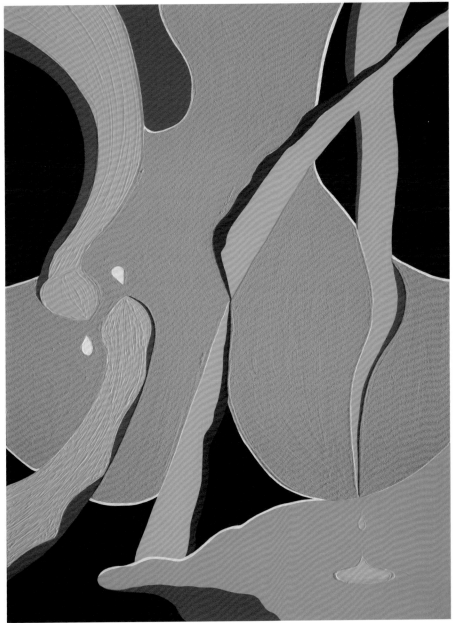

[左頁上圖]
圖104‧拼經濟　2009
壓克力顏料、畫布
130×97cm

[左頁下圖]
圖105‧古代現代　2009
壓克力顏料、畫布
53×82cm

[右頁上左圖]
圖 109．你在看我嗎　2011
壓克力顏料、畫布
130×97cm

[右頁上右圖]
圖 110．情不自禁　2011
壓克力顏料、畫布
130×97cm

[右頁下左圖]
圖 111．伊甸園之愛　2013
壓克力顏料、畫布
100×80cm

[右頁下右圖]
圖 112．滿足　2013
壓克力顏料、畫布
100×80cm

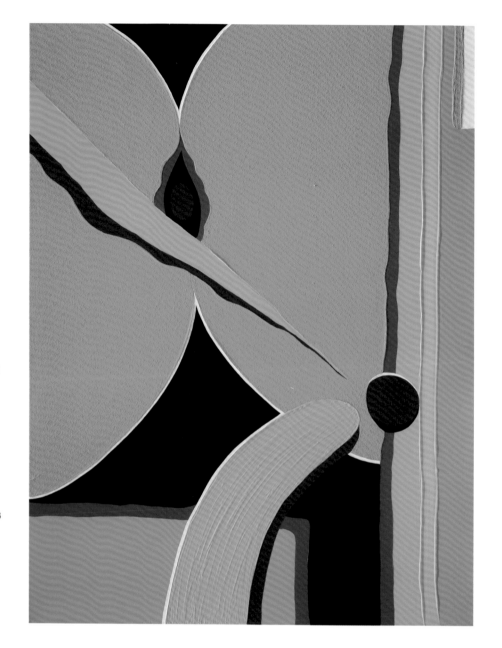

禁〉（圖110）等幾件代表作。這些作品，基本上都是採取較平塗的手
法，以男女的身體：乳房、陽具、陰戶，及游動的精子等符號，以及具
男女性別暗示的兩種主色，組構成一種頗富現代感的畫面。

　　之後，在2013年中再出現〈伊甸園之愛〉（圖111）、〈滿
足〉（圖112）等作，則是以較含蓄的手法，歌頌男女之愛。

　　「情慾系列」的創作高峰，集中在2015年，創作數量之豐富、運

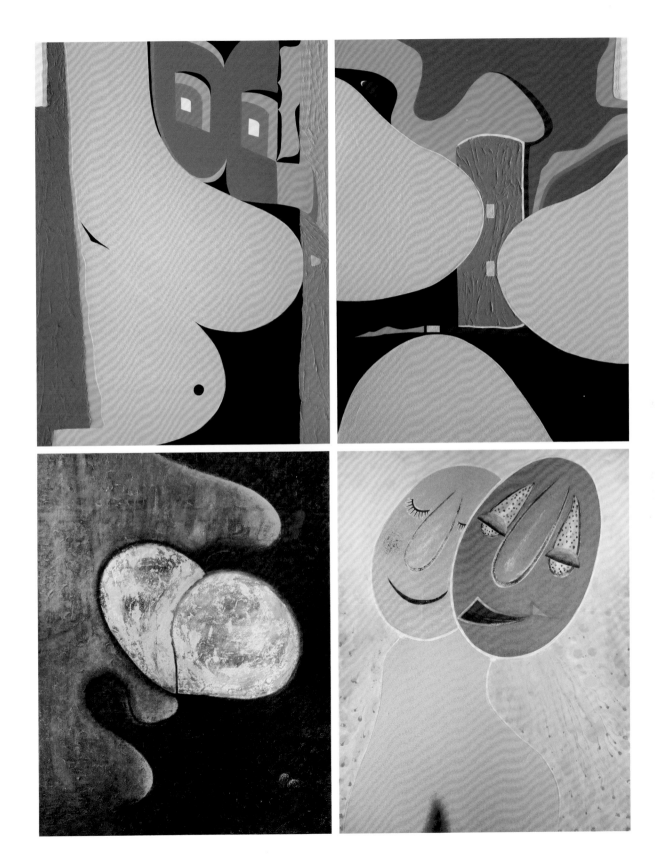

用圖像之直接、大膽，都是這個系列的代表；其中直接以男性生殖器為符碼組用的，計有：〈生命密碼〉（圖113）、〈祖靈崇拜〉（圖114）、〈望眼欲穿〉（圖115）、〈雲遊四海〉（圖116）、〈赫赫雄風〉（圖117）；以女生身體或性徵為符碼的，計有：〈地心引力〉（圖118）、〈風情萬種〉（圖119）、〈情有獨鍾〉（圖

圖113・生命密碼　2015
壓克力顏料、畫布
97×130cm

[左圖]
圖114・祖靈崇拜　2015
壓克力顏料、畫布
130×97cm

[右圖]
圖115・望遠欲穿　2015
壓克力顏料、畫布
130×97cm

[左圖]

圖 116‧雲遊四海　2015
壓克力顏料、畫布
130×97cm

[右圖]

圖 117‧赫赫雄風　2015
壓克力顏料、畫布
130×97cm

圖 118‧地心引力　2015
壓克力顏料、畫布
100×80cm

圖 119・風情萬種　2015　壓克力顏料、畫布　108×168cm

圖 120・情有獨鍾　2015
壓克力顏料、畫布　130×97cm

圖 121・雲擁　2015　壓克力顏料、畫布　97×130cm

圖 122・魂牽夢繫　2015
壓克力顏料、畫布
130×97cm

120）、〈雲擁〉（圖121）等。

　　至於以男女性徵並置的，則有：〈魂牽夢繫〉（圖122）、〈纏綿悱惻〉（圖123）、〈情愛迷宮〉（圖124）、〈非禮勿視〉（圖125），及帶著較抽象意味的〈鑽入地心〉（圖126）等，這些都是2015年的創作。

圖 123‧ 纏綿悱惻　2015　綜合媒材　130×97cm

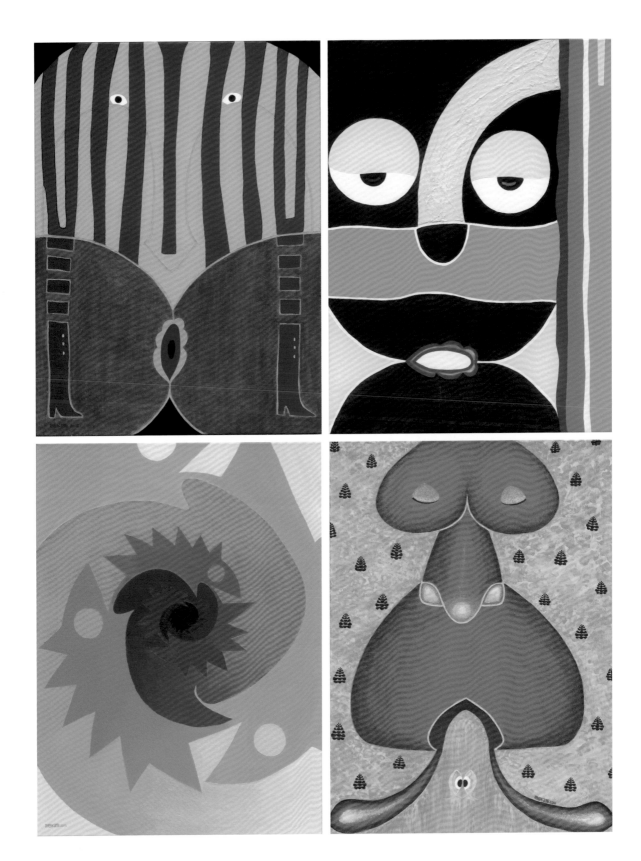

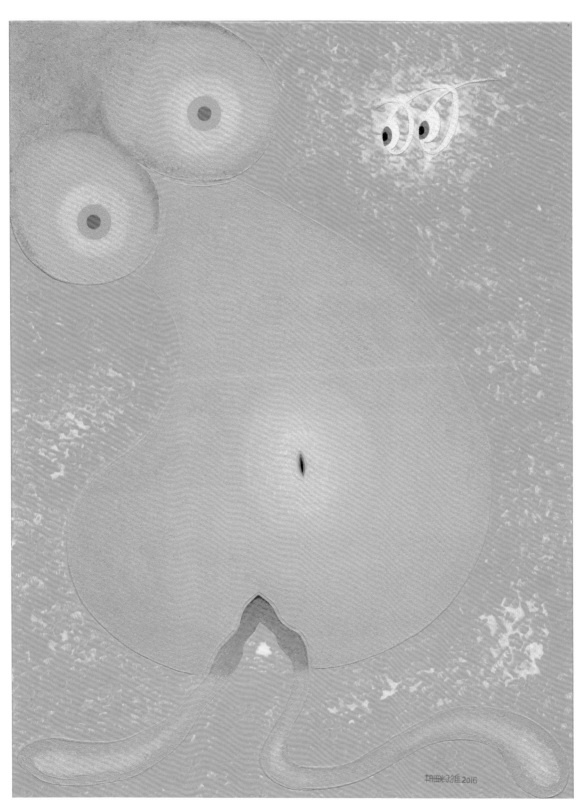

圖 128 · 櫻木花道　2016　壓克力顏料、畫布　130×97cm

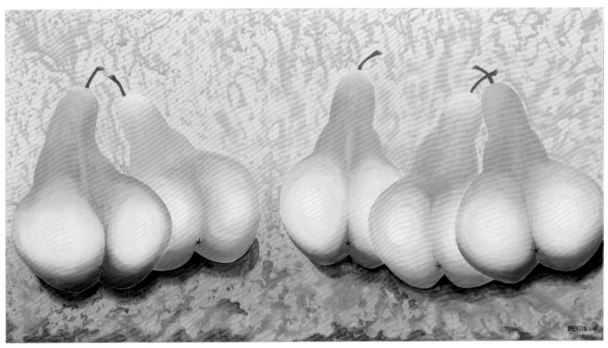

圖 129・五福臨門　2016　壓克力顏料、畫布　107×196cm

圖 130・時尚女人　2017　壓克力顏料、畫布　91×72cm×3

　　而到了2016年的〈挪威森林〉（圖127）、〈櫻木花道〉（圖128），則是在看似動物的造型中，直接地表現了男女交合的畫面；同年的〈五福臨門〉（圖129），則是107公分×196公分的大幅作品，以五個看似葫蘆的黃、綠蔬果，實則暗喻了五位豐腰肥臀的女性軀體，充滿飽足豐沛的生命力。

圖131．針鋒相對　2017　壓克力顏料、畫布　71×70cm　　　　圖132．頂尖對決　2017　壓克力顏料、畫布　73×91cm

圖133．朝思暮想　2017　　　　　　　圖134．花枝招展　2017　　　　　　　圖135．含苞待放　2017
壓克力顏料、畫布　91×73cm　　　　壓克力顏料、畫布　91×73cm　　　　壓克力顏料、畫布　91×73cm

　　2017年是「情慾系列」創作的另一高峰。先是延續2016年〈五福臨門〉一作的葫蘆語彙，以兩個黃色葫蘆形塑出中間部位身穿旗袍、曲線柔美的女性。此外的〈時尚女人〉（圖130），則以三聯幅的形式，採幾何造型，表現穿著時尚彩妝的三位女性。

　　2017年的「情慾系列」，對女性乳房的歌讚，加上了社會化的標題，如：〈針鋒相對〉（圖131）、〈頂尖對決〉（圖132）；也對男

圖 136．高潮迭起
2017　壓克力顏料、畫布
163×130cm

人〈朝思暮想〉（圖133）的情慾衝動，毫無隱瞞。甚至將男人的陽具誇大描繪，既是陽具，又像陰蒂，更像海中生物的「花枝」，取名〈花枝招展〉（圖134）。至於〈含苞待放〉（圖135），則是描繪精子大軍直攻子宮的場景。

「情慾系列」的一件重要代表作，應是這一年（2017）的〈高潮迭起〉（圖136），以左右對稱的造型，強烈流動的色彩，描繪男女交合的意象，充滿海潮洶湧的激烈感受。而同年，更配合在台北當代藝術

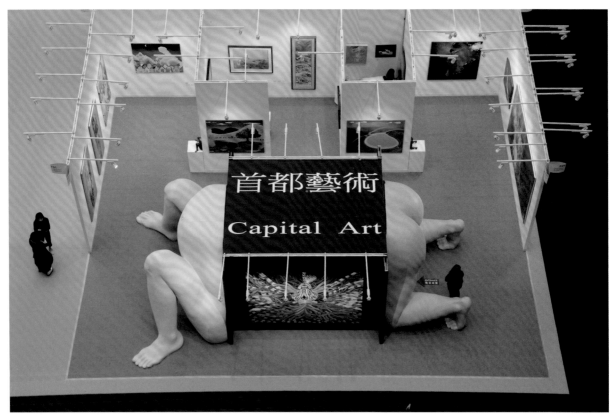

圖137・這是一件作品：生命（女、男） 2017 FRP+ 木材 + 噴漆 229×260×300cm

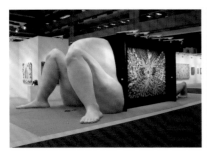

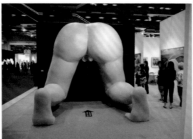

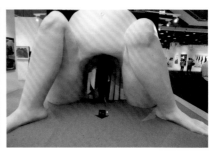

〈這是一件作品：生命（女、男）〉女側面 　〈這是一件作品：生命（女、男）〉男側入口 　〈這是一件作品：生命（女、男）〉女側入口

〈這是一件作品：生命（女、男）〉
內部受精卵

〈這是一件作品：生命（女、男）〉內部精子 　〈這是一件作品：生命（女、男）〉內部著床

館的「好色之ㄊㄨㄟˊ」個展，推出3公尺立方的巨大雕塑：〈這是一件作品：生命（女、男）〉（圖137），分別展現裸體男女下半身造型。那是一對以生猛粗魯的姿態造愛的男女，因長期勞動而展現堅實碩大的軀體，兩者下方均有一條約兩公尺深度的拱門通道，交互連結到一小型空間；提供觀眾得以由男方進、女方出，彷彿重新經歷一場「初生」的過程。

「情慾系列」是蕭耀歌讚生命原慾的大膽創作，也是對生命存有的強烈珍愛與追求，除了屬於藝術創作本身的率直告白，事實上也是面對生命可能隨時消逝的大聲吶喊；原來自2016年起，蕭耀的健康便亮起了紅燈，幾度的醫院進出，讓他更對自己的創作，抱持了高度的焦慮感，急於將可能有限的生命，化為永存的作品。

（四）童話系列

「情慾」與「性」是蕭耀藝術創作重要的原動力，也是他對這個保守、偽道德的社會，刻意提出的挑戰。他曾說：

「……我潛心創作的『好色之ㄊㄨㄟˊ』，是以更具象、寫實的手法，企圖挑戰台灣傳統社會的氛圍，將現代藝術與人們心中的慾望直接碰撞。原始藝術中，符號具有強烈的象徵意義，更是遠古與現代能夠溝通的唯一橋樑。符號具有象徵性，更有其藝術性，同時也是我想表達人類最原始的『慾望』，以直觀的象徵性性器符號，透過強而有力的構圖，搭配簡潔的大面積色塊，以壓克力顏料為主、複合媒材為輔，不斷地挑戰觀者的視覺衝擊，具體而微地細細傳達出男女愛戀情慾纏綿的人之本性，以及人類對『性崇拜』之渴求與意義。當然，更深一層的意義則是諷刺東方社會的封閉保守與西方藝術開放的矛盾情感。」

圖 138・消失的地平線
2009　壓克力顏料、畫布
130×162cm

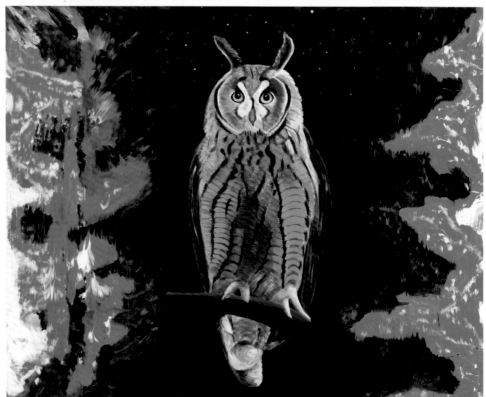

圖 139・智者　2009
壓克力顏料、畫布
130×162cm

圖140‧相由心生　2015　壓克力顏料、畫布　97×130cm

圖141‧逛花街　2015　壓克力顏料、畫布　97×130cm

圖142‧母儀大地　2015　壓克力顏料、畫布　97×130cm

圖143‧孕育　2015　壓克力顏料、畫布　97×130cm

　　不過，相對於「情慾系列」的寫實、具象，蕭耀也於2015年發展
出一批較具田園風光與童話趣味的作品，溫馨、可愛，卻仍是情慾與性
的另類表現。

　　先是在2009年，就有〈消失的地平線〉（圖138）與〈智者〉（圖
139）的創作。前者是在一個看似斷裂、殘破的草原上，有著兩隻隔著
地表裂縫相互呼喚的粉紅色大象；裂縫下方是洶湧的瀑布和亂石……，
帶著一種警世的環保意識。而後者則是一隻站在雪夜叢林樹枝上的貓頭
鷹，雙眼炯炯有神地凝視前方，大有「世人皆醉我獨醒」的氣度。

　　2015年，就在2009年這兩件作品的基礎上，分別發展出原野系
列和童話系列。原野系列一如〈消失的地平線〉中的視野，但斷裂、

圖144．芳草碧連天 2015
壓克力顏料、畫布
97×130cm

殘破的草原回復到詳和、美麗的景像，分別有以大象為主角的〈相由心生〉（圖140）、〈逛花街〉（圖140）和以綿羊為主角的〈母儀大地〉（圖142）、〈孕育〉（圖143），以及以乳牛為主角的〈芳草碧連天〉（圖144）等作。表象上的祥和、悠閒，其實都還是蘊含著性和情慾的象徵；如：〈相由心生〉中的圓形花圃，基本上猶如女性的卵子，而鼻、尾相牽的大象群，就成了精子的暗喻；同樣地，所謂的〈逛花街〉，也是帶著女性經血與精子的象徵。至於〈母儀大地〉、〈孕育〉和〈芳草碧連天〉中的山巒和花圃，也都是母性乳房的化身；可以說這個時候的創作，情慾與性的成分，逐漸被母性和孕育的意義所取代。

同時，由於此前的一趟布拉格之旅，由〈智者〉一作延伸而來的童話系列，也展現了蕭耀純真、優雅、童稚的另一面向。同樣是2015年的作品〈藍色狂想曲〉（圖145），在一排帶著童話趣味的房子後方天際，是一些隱藏著女性裸體的藍色雲層。同年的〈仲夏夜之夢〉（圖146），則是整個童話市鎮的藍色夜晚，畫幅右上角有一對站在樹枝上

[右頁上圖]
圖145．藍色狂想曲 2015
壓克力顏料、畫布
130×163cm

[右頁下圖]
圖146．仲夏夜之夢 2015
壓克力顏料、畫布
162×227.5cm

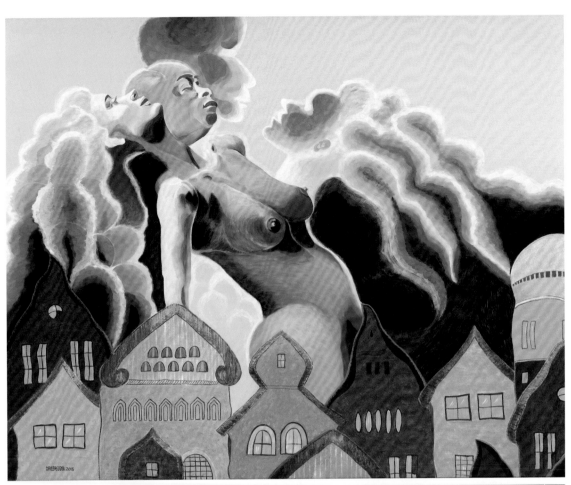

圖 147・滿園春色　2016
壓克力顏料、畫布
163×130cm

的貓頭鷹，天上一輪圓月，左下角的街頭廣場，則是兩隻正在交配的野狗；而那些屋頂的形狀，也讓人容易和男性的陽具聯想在一起。

　　2016年的〈滿園春色〉（圖147）、〈如沐春風〉（圖148）、〈開枝散葉〉（圖149），以及2017年的〈愛的果實〉（圖150）、〈瑰麗情事〉（圖151），乃至〈暗藏春色〉（圖152）、〈坐看雲起時〉（圖153）等，都是以充滿生命力的春天為題材，也是最具童話想像的作品，不管是植物、動物，或動物中的貓頭鷹、猿猴等，都充滿了歡樂、

圖 148・如沐春風　2016
壓克力顏料、畫布
130×163cm

幸福的氛圍。或許那也是罹病初期的藝術家對生命與家庭的眷戀與期
待。

　　面對這批被石瑞仁稱之為「人間繪本」的作品，石瑞仁認為：

　　「與其說它們刻畫的是此起彼落的人性秘戲，不如說是物質繁榮、
但生機不振的一種社會文化情境。在此，即使讓你看到了，也不會是什
麼激烈煽情的熱戲情節。認真看來，這些作品對「自然春色」的描繪，
反而遠多於『人間情事』的鋪陳，感覺上，這整個以都會人性為關照主
軸的創作系列，更像是一種『反命題』的陳述──相對於自然之活力，
人間之『性能』是處於一種衰落狀態的，因此即使用力窺探，所得其實

圖149・開枝散葉　2016　壓克力顏料、畫布　162×130cm

圖150・愛的果實　2017　壓克力顏料、畫布　162×130cm

圖 151・瑰麗情事　2017　壓克力顏料、畫布　120×134cm　　圖 152・暗藏春色　2017　壓克力顏料、畫布　130×162cm

圖 153・坐看雲起時　2017　壓克力顏料、畫布　112×145cm

相當有限。或因如此，〈仲夏夜之夢〉一畫中，前景上方雖有比翼齊宿的貓頭鷹情偶，街頭上雖有『隨性』就地演出」的浪貓和野狗，社區比肩林立的西式住宅群，呈現的人間相卻反而是一種『西城無故事』的寧靜狀態。敢情，這是對於當前不婚/不生/不做之『草食男』多於『肉食男』之時代來臨的一種無聲警訊或象徵寫照？」

就在2015年、2016年間，蕭耀整理歷來創作，輯成《蕭耀：意象三部曲》畫冊專輯，收錄了黃光男、黃文叡的專文，由首都藝術中心出版。

（五）風景系列

2017年，進入蕭耀創作生命的晚期，留下了一批相當具有生命力與畫面特色的「風景系列」。

風景畫往往是藝術學習者最先選擇入手的題材，也因此容易流入習作或技巧的窠臼；蕭耀的風景畫反而是創作進入成熟期的表現，因是以思想作為引導，因此展現出強烈的個性與特色。

圖154・搖曳生姿　2017
壓克力顏料、畫布
130×162cm

蕭耀2017年的「風景系列」，仍是以「性」及「情慾」為主題，從較早的〈搖曳生姿〉（圖154）與〈聳立雲端〉（圖155）入手。前者在看似只是幾棵荒野枯木的構成中，其實樹枝暗含了兩對彼此相望的男女頭像乃至身形，男上女下，似乎也暗示著：男女無法親近，因此大地淪為枯萎；一旦合一，則草木迎春…。至於後者的〈聳立雲端〉，看似只是一幀森林中舉頭仰望的巨木場景，其實暗含著男性陽具對女陰的

圖 155・聳立雲端
2017
壓克力顏料、畫布
180×115cm

圖156・玉女晨曦
2017　壓克力顏料、畫布
203×420cm

嚮往與挺進；幾棵黑色直挺巨木的末端，除了茂密的樹葉之外，天際一輪紅日的地方，其實也是個女陰的形狀。

而2017年的「風景系列」中最巨幅（203×420cm）、也是最具代表性的作品，即是以北台灣野柳海邊「女王頭」等岩石作為近景主體的〈玉女晨曦〉（圖156）；不論是近景的岩石，或是遠方如玉山的山巔山脈，都暗藏（甚至是明示）著許多「男根」與「女陰」的造型，特別是山巔的巨大女陰，和下方山脈幾支看似白雪的陰莖；而不可忽略的，還有雲層遠端的白色山脈，其實也是一個安睡在女體身邊的男性頭顱。

這幅〈玉女晨曦〉，或許「玉」是玉山，「女」是女王頭，山海並陳，從晨曦、雲層，到海浪……，充滿一種壯闊、堅挺的氣勢，也是台灣「狂野」氣質的展現，不論是自然生態，或人文景觀。

也是以台灣自然特色為題材的〈黃精瀑布〉（圖157），應是取材自新北瑞芳的「黃金瀑布」景緻；但「黃金」改稱「黃精」，重在凸顯「精髓」，乃至「精液」之意，充沛的瀑布，也是生命的象徵，岩石上均有多個金黃色的女陰符號。

〈別有洞天〉（圖158）是以海邊岩洞為題材，不論是半沈於海面

[左圖]
圖 157・黃精瀑布　2017
壓克力顏料、畫布
180×114cm

[右圖]
圖 158・別有洞天　2017
壓克力顏料、畫布
162×130cm

的洞穴，或岩石中間的洞穴，其實也都是女陰的造型；這件作品，即使寓意不論，就在整體繪畫的技法掌握上，也都是相當成熟且成功的作品。

〈海市蜃樓〉（圖159）是一件轉折之作。前提諸作，均可見到較多的自然取景，而〈海市蜃樓〉之後，則呈顯了較多超現實的想像面；包括〈海市蜃樓〉中實景與倒影的分隔線，其實也帶著某些刻意的錯落，如此一來，那棵巨大的榕樹到底是長在陸地？或是水中？也就成了某種曖昧與吊詭。

而〈一桿進洞〉（圖160）中，孤零零的島嶼，猶如火山口的島上，綠色的山嶺，揮桿的人卻是在另一個小島，白色的高爾夫球則飛越過深藍的海面。

〈熱情如火〉（圖161）是在一幀看似平常的山野風景中，除了前

圖 159． 海市蜃樓　2017
壓克力顏料、畫布
129×161cm

圖 160． 一桿進洞　2015
壓克力顏料、畫布
130×162cm

圖161．熱情如火　2017
壓克力顏料、畫布
108×168cm

方的孤樹與兩匹白馬，遠方的兩座山頭，顯然是一對女性的乳房，而中景綠色山坡上，除了象徵熱情的朱紅土地，還有三顆奮勇向上游去的精蟲。

〈精爆〉（圖162）刀是火山口噴發的火焰，全是精蟲的形狀；至於〈避風港〉（圖163）的寧靜，天空的雲是陰唇的模樣，從避風港中竄出的則是白色精子。

〈渴望〉（圖164）是在一片看似沙漠的景觀中，其實暗藏著許多裸體的女性。至於〈紫色秘密〉（圖165），就是一個躺臥女體的正向平視；遠方兩座迎著朝陽的乳峰，下方是代表多毛女陰的神秘三角洲，而三角洲頂著一個圓頭狀的物體，正是陽具的象徵。

相對於上揭這批「風景系列」，另有一件〈唯我獨尊〉（圖166），以鮮明對比的紅、綠色彩，描繪一尾熱帶魚，張揚而霸氣，但正面的魚嘴，仍是一個類似女陰的造型。藝術家即使面臨疾病的挑戰，

圖 162．精爆　2017
壓克力顏料、畫布
162×130cm

仍是充滿奮戰的鬥志、唯我獨尊。

　　石瑞仁曾評述這批風景系列，說：

　　「此系列作品的空間場景，像循環的迴圈一般，從平地森林拔升
到到高崗山頭，又從峰頂降落到邊陲海角，這批畫用心描繪了山岳、
峰巒、飛雲、流瀑、海角、舺石……等自然風情與地理景觀，並有意
在地形地物中穿插／置入類比人類身體器官與男女性徵的一些圖景。例
如〈玉女晨曦〉，透過天、山、雲、海、岩的圖象組合，將場景從前方

圖 163．避風港　2017
壓克力顏料、畫布
130×162cm

圖 164．渴望　2016
壓克力顏料、畫布
115×180cm

[右頁上圖]
圖 165．紫色秘密　2017
壓克力顏料、畫布
112×145cm

[右頁下圖]
圖 166．唯我獨尊　2017
壓克力顏料、畫布
218×291cm

的野柳海邊夕陽，快速跳接至遠處的玉山峰頂晨曦，中間以行雲流海做了自然的串聯。在此，山峰為陽性、大海為陰性的傳統關聯，被蕭耀做了一種顛覆性別和逆反性格的呈現。」

又說：

「這些作品的欣賞閱讀，明顯可以關聯到宗教與藝術起源的萬物有靈論，和男根女器所象徵的生殖力崇拜，對蕭耀而言，自然最能引發的人類『情』懷是，一種對於自然之生機原力和神秘能量的讚嘆／歌頌

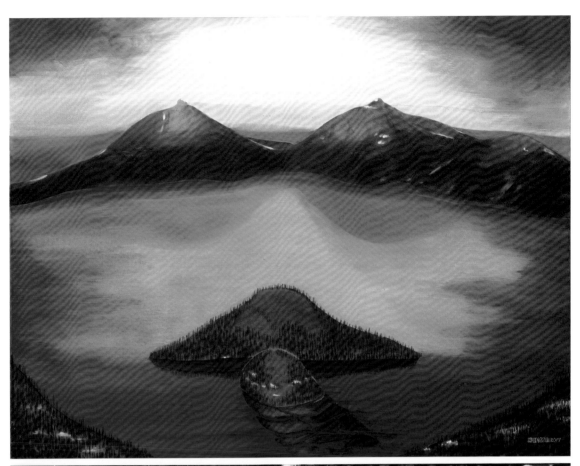

2012 年台北國際藝術博覽會
與知名策展人胡永芬合影於創
作前

蕭耀 2017 年為 MOCA 台北
當代藝術館個展創作立體裝置

/崇敬/迷讚/敬畏…等複雜心思，以及自然對人類慾望/行動的有形激發和無形驅策。遠古以來，自然除了提供人類生存的挑戰和生活的需求，也不斷啟發人類對存有的感知和生命之價值意義的探尋；在華文傳統中，自然的山水景觀，也經常被視為內在生命的一種投射或隱喻，例如在任職官方的文人心目中，相對於置身朝廷的都會性、群體性和制約性，即使是目遊山林和描繪自然，都象徵了個人自由、自在和一種身心解放的憧憬。」

（六）攝影及其他

作為一位兼具多種藝術工作者身份的藝術家，蕭耀的創作內容，還包括了大批的攝影作品、抽象油畫，以及服裝設計、文創產品等。

2017年，除舉辦「『真性情』好色之去ㄨㄟ——蕭耀個展」於台北當代藝術館（MOCA）並出版專輯，收錄石瑞仁、胡永芬的專文外；也參加了多場國際藝術博覽會。2018年，已無法再創作，但作品仍參與Art Taipei台北國際藝術博，及香港Art Central。

2019年，蕭耀以63之齡走完他認真、執著而豐富的藝術人生。

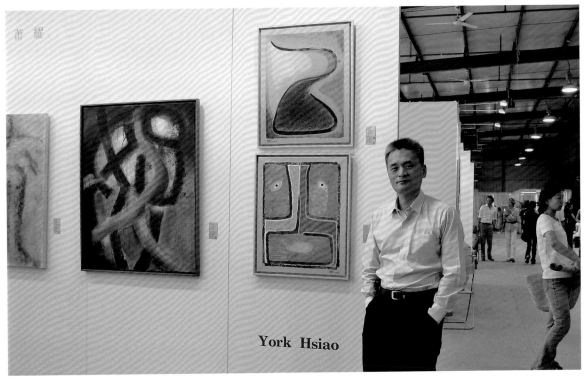

2007.5.14　以藝術家身分參加北京藝博，展出「文字系列」。

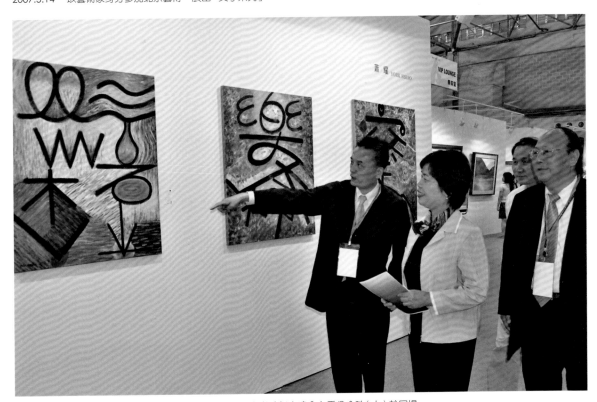

2007.5.31　參加 ART TAIPEI 展出「文字系列」，蕭耀（左）與時任文建會主委翁金珠（中）於展場。

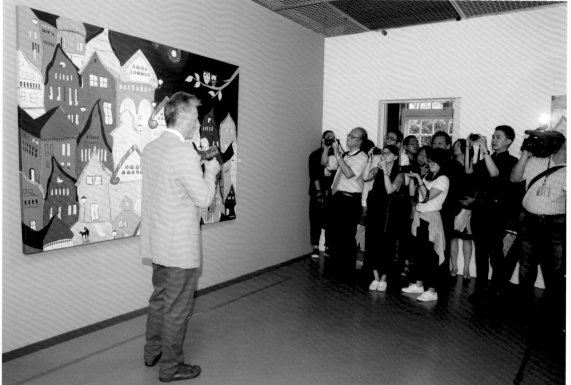

2017.9.15　台北當代藝術館個展

2017.9.15 台北當代藝術館個展，左起：蕭耀、時任台北當代美術館館長潘小雪，策展人石瑞仁。

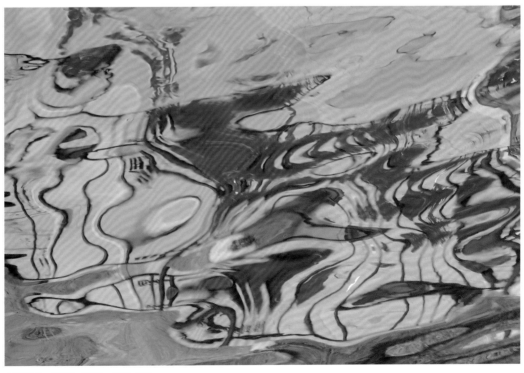

水系列-1　2013　攝影　66.9×100cm

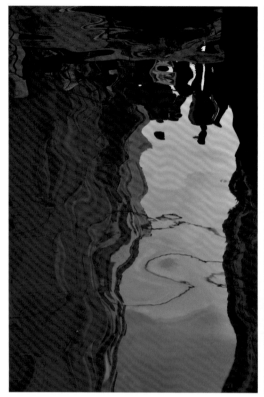

水系列-2　2008　攝影　100×66.9cm

水系列-3　2016　攝影　100×66.9cm

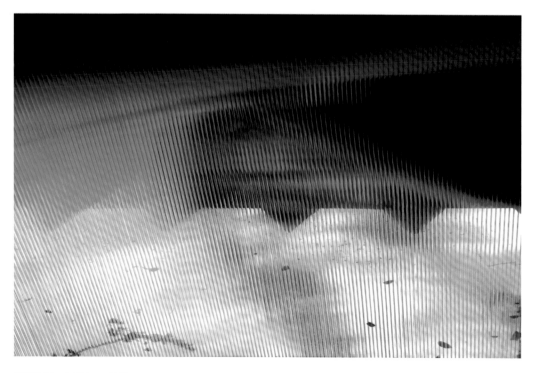

攝影作品　水系列-4　律動　52x76cm　2013

水系列-5　海韻　2013　攝影　52×76cm

水系列-6　漣漪　2013　攝影　52×76cm

〔上圖、左下圖〕台灣品牌—黛安娜服裝邀請蕭耀聯名設計服飾，2013 年於松菸小山堂舉辦發表會。左下圖中為黛安娜負責人蔡承璋先生。

〔右下圖、左頁4圖〕2013.1　蕭耀跨界服裝設計於黛安娜服飾發表記者會於松菸小山堂

蕭耀（1956-2019）年表

1956	・10月20日，出生。
1974	・大安高工印刷科畢業。
	・中經社美術編輯，習POP美術字體。
	・中華彩色實習。
1978	・成立Fina飛納設計。
1982	・成立首府設計印刷事業有限公司（與攝影工作室）。
1984	・成立首都藝術中心
	・與廖小玟結婚。
1985	・女兒蕭瑾出生。
1986	・初次旅行巴黎，感受當地藝術氛圍，成為日後創作養分。
	・法國巴黎IDL版畫工作室研習。
1989	・榮獲中華民國美術設計大展第二名。
1990	・法國巴黎MOULT版畫工作室深造。
	・與藝術家楊三郎、李石樵合作製作石版畫。
1992	・向李焜培老師習畫。
	・開始以藝術家身分活動。
1993	・向楊三郎老師習畫。
	・參加中華民國畫廊協會。
	・於法國拜訪藝術家張義雄並合作製作石版畫。
1994	・正式經紀代理劉其偉。
	・與藝術家陳進合作製作石版畫。
1995	・推行藝術經紀人制度，為提升石版畫作品的推廣，陸續與民間單位（百貨公司etc.）或公單位（地區性美術館etc.）合作，以『宏觀藝術生活化，藝術生活石版畫』，將台灣第一代重量級畫家作品，與法國百年石版畫工作室合作，為台灣藏家帶來「藝術品限量收藏」的概念。讓喜愛台灣前輩藝術家又無法購買的藏家群們，能於各大百貨公司收藏到藝術家親筆簽名的限量作品。
	・與藝術家張萬傳合作製作石版畫
1997	・首都藝術中心於日月光家飾館門市開幕。
	・於法國拜訪藝術家朱德群並合作製作石版畫。
1999	・首都藝術中心遠企購物中心門市成立。
2000	・首都藝術中心紐約紐約購物中心門市成立。
2002	・藝術家劉其偉於4月逝世。
2005	・擔任中華民國畫廊協會副理事長，任期為2005年1月至2006年12月。
	・推廣藝術微噴版畫作品。
	・首都藝術中心101購物中心五樓門市成立。
	・首都藝術中心從敦化南路搬遷至仁愛路。
	・與劉國松老師合作製作藝術微噴限量版畫。
2006	・台北師範大學EMBA中心講師。
	・發表「文字」系列作品。

2007	・中華民國畫廊協會理事長任期2007年1月至2008年12月。 ・國家CMBA文化創意總會講師。 ・發表「臉書」系列作品。 ・參展：上海藝術博覽會、北京藝術博覽會、台北國際藝術博覽會。 ・成功整合台灣80餘家重點優質畫廊加入協會，並多次帶領協會成員及國內優秀藝術家與國際藝文團體交流、參訪，成功地行銷了本國藝 術家和藝術產業之文化交流，為台灣視覺藝術產業的國際化奠定了堅實的基礎。 ・2007聯合畫作義賣暨抗癌慈善拍賣。
2008	・台北國際藝術博覽會總召集人。 ・台北藝術大學藝文中心課程講師。 ・參展：台北國際藝術博覽會、日本大阪飯店型藝術博覽會、上海藝術博覽會。 ・與上海、韓國簽訂「2008 3 for VIP─台北・上海・首爾 亞太藝術聯盟」計劃，以創新的行銷手法將台灣文化藝術推向國際舞台，亦為臺灣 視覺藝術產業奠定了堅實的基礎。
2009	・印尼國際藝術博覽會「亞洲藝術產經論壇」講師。 ・中華民國畫廊協會常務理事。 ・參展：台北國際藝術博覽會、馬來西亞藝術博覽會。
2010	・中華民國畫廊協會理事。
2011	・台北教育大學視覺藝術研究所講師。 ・中華民國畫廊協會理事。 ・發表「好色之圖」系列作品。
2012	・台北教育大學視覺藝術研究所講師。 ・中華民國畫廊協會理事。
2013	・中華民國畫廊協會理事。 ・參展：上海藝術博覽會。
2014	・中華民國畫廊協會理事。 ・參展：上海藝術博覽會、台北國際藝術博覽會。
2015	・中華民國畫廊協會理事。 ・參展：2015上海城市藝術博覽會、2015台北國際藝術博覽會、Art. Fair科隆2015。
2016	・中華民國畫廊協會理事。 ・參展：台灣文創藝術博覽會、台北國際藝術博覽會、上海城市藝術博覽會、台北攝影藝術博覽會、韓國國際藝術博覽會、新加坡Art Stage國際藝術博覽會、香港Art Central藝術博覽會。
2017	・中華民國畫廊協會理事。 ・『真性情─好色之ㄊㄨㄟ』蕭耀個展於MOCA台北當代藝術館、「意象三部曲」蕭耀個展於Gallery101。 ・參展：Art Central香港國際藝術博覽會、台灣當代一年展、台北國際藝術博覽會、高雄藝術博覽會。
2018	・參展：Art Central HK 2018 2018香港中心藝術博覽會、Art AMOY 2018 2018藝術廈門、上海藝術博覽會。
2019	・蕭耀以63之齡走完藝術人生。
2021	・「生之慾─蕭耀的藝術之旅」特展於台南市美術館。
2022	・《生之慾─蕭耀的藝術之旅》專書由藝術家出版社出版。

國家圖書館出版品預行編目（CIP）資料

生之慾：蕭耀的藝術歷程 / 蕭瓊瑞著 . -- 初版 .
-- 臺北市：藝術家出版社，2022.10
160 面；26×19 公分
ISBN 978-986-282-304-0(平裝)

1.CST: 蕭耀 2.CST: 藝術家 3.CST: 臺灣傳記

909.933 111012641

生之慾——蕭耀的藝術歷程

蕭瓊瑞　著

發行人　何政廣
總編輯　王庭玫
資料統整　首都藝術中心
美　編　張娟如、柯美麗
出版者　藝術家出版社
　　　　台北市金山南路（藝術家路）二段 165 號 6 樓
　　　　TEL：（02）2388-6715 ～ 6
　　　　FAX：（02）2396-5707
郵政劃撥　50035145 藝術家出版社帳戶

總經銷　時報文化出版企業股份有限公司
　　　　桃園市龜山區萬壽路二段 351 號
　　　　TEL：（02）2306-6842

製版印刷　鴻展彩色製版印刷股份有限公司
初　版　2022 年 10 月
定　價　新臺幣 600 元
I S B N　978-986-282-304-0 （平裝）

法律顧問　蕭雄淋